利用繽紛流行色彩吸引目光的插畫技巧

「角色」的設計與畫法

專家觀點一覽無遺！掌握「角色設計」的奧秘

CHARACTER DESIGN AND HOW TO DRAW

非常感謝大家這次購買《「角色」的設計與畫法》這本書！

為了在本書「展現出有魅力的插畫」、「營造出有魅力的角色設計」，我彙整集結了平常思考、意識到的事物。

此外，本書也完整刊載了直到插畫完成為止，我所有的「煩惱」過程。

插畫不斷與煩惱進行比賽。開始描繪插畫時，我也一直覺得「成為專業畫家之後，應該就不會為了插畫煩惱吧！」，然而現在有幸成為專業畫家後，煩惱的事情卻比以前還要更多。

觀察諸位經驗豐富的插畫家前輩後，發現他們也和我一樣帶著煩惱，所以我認為這是一生都無法擺脫的問題。

但是克服這個「煩惱」，費盡辛苦終於完成的插畫，其所帶來的喜悅是其他東西無法比擬的，希望大家也一起來體驗這種快樂和喜悅。

插畫「沒有答案」，所以本書彙整或解說的內容未必是正確答案，頂多只是方法之一。

在您將「喜歡」或「想表現」的心情呈現出實體時，本書若能幫助您克服「煩惱」，那將是我莫大的榮幸。

くるみつ

CONTENTS

本書的使用方法

本書將解說作者くるみつ採用的主題「角色設計方法」與「插畫畫法」。利用圖像和文章精心展現「作者平常如何思考？」「有怎樣的煩惱？」以及「如何描繪插畫？」等內容。

本書的構成

本書的構成大致分為 PART1 和 PART2。各個 PART 皆以 Chapter 劃分解說內容。

PART1　描繪有魅力的角色
- Chapter ①　表情的畫法⋯介紹くるみつ平常針對角色的表情會留意的東西。
- Chapter ②　塑造姿勢、輪廓的方法⋯採用內容包含角色的姿勢、構圖，以及決定插畫走向的輪廓。
- **Chapter ③**　選色方法⋯介紹くるみつ經常使用的選色方法。
- Chapter ④　角色設計的訣竅⋯根據 Chapter1～3 的內容，解說角色設計的流程。
- Chapter ⑤　背景的畫法⋯介紹強化角色魅力的背景畫法。

PART2　封面插畫製作過程
- Chapter ⑥　角色設計過程⋯解說封面角色的設計過程。
- Chapter ⑦　插畫製作過程⋯彙整封面插畫從開始到完成的流程。

頁面的構成

各個 Chapter 會利用文章和圖像解說「角色設計的企圖」和「插畫的畫法」等內容。此外，PART1 的 Chapter 末尾頁面會刊載大型彩頁插畫。除了鑑賞插畫之外，根據各個 Chapter 的解說來欣賞應該也會有所發現。

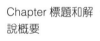

使用範例進行解說

Chapter 標題和解說概要

利用文章和圖像解說思考方式和技巧

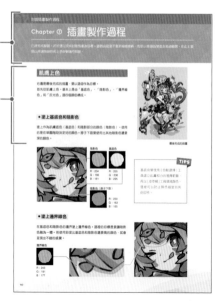

POINT

解說進行角色設計和描繪角色時的想法和重點。

TIPS

介紹繪圖軟體的功能。

☑ CHECK

刊載解說內容的補充事項。

COLUMN

專欄

利用專欄形式介紹稍微偏離該章節主題的有用技巧和觀點。

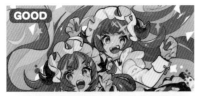

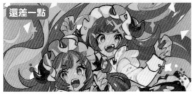

R：198
G：218
B：66

本書是以 RGB 色彩模式為基準。
R（紅色）、G（綠色）、B（藍色）的數值設定在 0 ～ 255 之間，在繪圖軟體輸入標示的數值，就能重現書中使用的顏色。

刊載部分插畫，介紹 GOOD 範例和還差一點的範例。

● 彩頁插畫頁面

刊載大型插畫的頁面

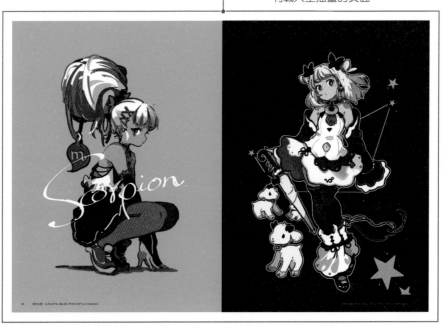

展現步驟的解說

透過以下這種步驟序號和箭頭呈現部分插畫的思考過程和製作步驟。

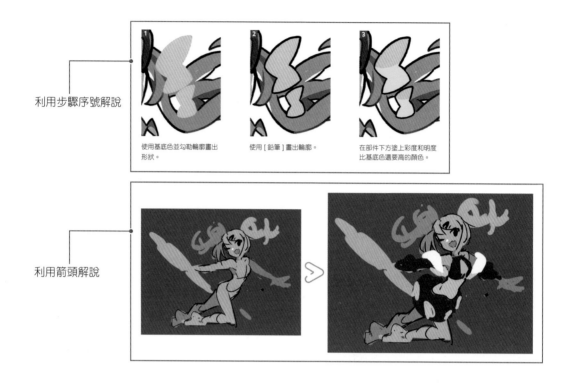

利用步驟序號解說

使用基底色並勾勒輪廓畫出形狀。

使用 [鉛筆] 畫出輪廓。

在部件下方塗上彩度和明度比基底色還要高的顏色。

利用箭頭解說

關於繪圖軟體

使用繪圖軟體的部分是以「SAI2」為基礎進行解說。「SAI2」是 Windows 專用的繪圖軟體。

此外，由於並未使用特殊功能，所以書中內容也能應用於 CLIP STUDIO PAINT 的 Windows 版／macOS 版／iPad 版。

SAI2 官方 Website URL：http://www.systemax.jp/ja/sai/

CLIP STUDIO PAINT 官方 Website URL：http://www.clipstudio.net/

在本書寫作時點（2021 年 8 月），SAI2 的最新版本是「2021-07-06 開發版」，CLIP STUDIO PAINT 則是「Version 1.10.13」。

按鍵標記

按鍵標記在 Windows 和 macOS、iPad 的作業環境中有一部分是不同的。執行本書刊載的快速鍵時，請依照下表切換。

Windows	macOS・iPad
Ctrl	command
Alt	option

設定顏色的方法

解說如何在繪圖軟體上設定本書刊載的顏色資訊。

● 在 SAI2 設定顏色

雙擊

在顯示的對話框中，於「紅色」項目輸入「R」的數值、「綠色」項目輸入「G」的數值，「藍色」項目則輸入「B」的數值。

● 在 CLIP STUDIO PAINT 設定顏色

雙擊。

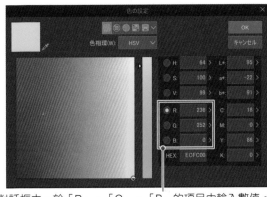

在顯示的對話框中，於「R」、「G」、「B」的項目中輸入數值。

特典資料下載

可以從下方 URL 下載本書的特典資料。

https://bit.ly/ 角色的設計與畫法
下載後的特典資料已經壓縮成 zip 檔，請使用解壓縮軟體進行解壓縮。

特典資料的內容如下。

PSD 檔案	插畫資料。可以使用 SAI2、CLIP STUDIO PAINT 或 Photoshop 等軟體開啟。
影片檔案	檔案形式為 MP4（.mp4）。要播放影片時，請使用 Windows Media Player 或 QuickTime 這種影片播放軟體。

同時請務必閱讀特典資料中的「使用特典資料前請先閱讀 .txt」檔案。

「描繪插畫」這件事

進入正式解說前，要先解說我對角色設計的看法，以及描繪插圖時我認為很重要的事情。

角色設計是一種擬人化

我在進行角色設計時，最注意「將主題擬人化」這件事。並不是分成角色和服裝去思考，而是要作為「一整個物件」去設計，就能以整個角色表現出要展示的主題。

擬人化的訣竅一定要包括「容易理解」、「共識」、「說到○○，首先就是這個」這種要素，而且要畫得很大，盡量放在插畫中明顯的位置。但是若放入過多要素，就會變成「好像在哪看過的設計」，所以也要考慮必須去掉的部分（獨創性、個性）。

決定好角色設計之後，就帶著自己的信念執行姿勢和構圖設定，襯托出角色的最大魅力。

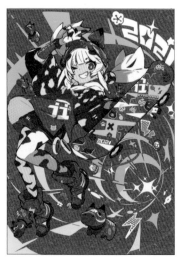
「牛」的擬人化

「風神（颱風）」的擬人化

「摩羯座」的擬人化

「埃及 × 哥德蘿莉塔」的擬人化

「萬聖節」的擬人化

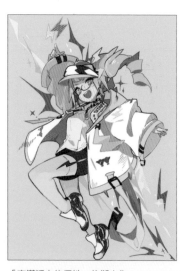
「充滿活力的個性」的擬人化

收集自己認為不錯的東西

我在描繪插畫時會一直不斷地收集「好東西」和「觸動自己心弦的東西」。
舉例來說，我會有意識地盡量觀察 Twitter、電視廣告或日常生活中的廣告。像是觀察配色部分，如果有描繪角色，就經常觀察角色的臉部，或是觀察構圖和版面設計等等，可以事先將「觀察哪個部分」這件事明確化，例如會在電動遊戲店觀察各種商品包裝的情況。在這個過程中要去判斷「好東西」和「觸動自己心弦的東西」，再儲存於自己心中，一直反覆進行這種行為的話，某種程度上就能在不知不覺中有意識地進行觀察。去觀察、去感受，然後以此為契機持續描繪插畫，就能挖掘出自己心中的「喜歡」。這樣不久之後就能為所描繪的插畫帶來魅力與獨創性。

● 可以邂逅非常罕見且感動人心的插畫

「收集自己認為不錯的東西」也能利用其他插畫家所描繪的插畫進行。每天欣賞各式各樣的插畫後，也會經常深受感動，覺得「好喜歡這幅插畫！」這種感動大致能分為下述兩種情況。

1. 雖然非常喜歡，但並非自己想要作為目標的插畫
2. 是「想畫出這種風格！」「想作為目標！」的插畫（插畫家）

大部分的情況以「1」居多，能邂逅「2」的情況的非常稀少。我認為能遇到「2」這件事，在描繪插畫時也是很重要的。當目標清楚後，自己想要描繪的東西和方向性就會更加明確，就能朝向那個目標筆直前進，所以插畫會快速進步。
其中也有人會擔心「沒有獨創性，是不是只是模仿？」但是請放心，一開始可能會像模仿一樣，可是持續面對自己的「喜歡」，就一定會產生自我風格，而這個風格會在不知不覺中隨意出現在圖案中。所以請大家一定要遇見「2」。
雖說如此，要去弄清楚自己心中湧現的感動是「1」還是「2」？即使有意識地執行這件事也並不容易。
所以在此也推薦另一個方法，那就是下一頁所介紹的，利用「臨摹」進行判斷。

臨摹是插畫進步的捷徑

插畫的進步方法，包含素描或速寫等各種方法，我推薦的則是「臨摹」。而且除了插畫的細節都臨摹之外，在 p.37 所解說的「Negative space Drawing」也非常有效。

・如果想要提升插畫的表現力→臨摹喜歡的插畫
・如果想要提升輪廓、姿勢力→臨摹漫畫（推薦集英社的 Jump 系列漫畫）

此外，如同前一頁所介紹的，弄清楚自己覺得喜歡的插畫是否要作為自己的目標時，也附帶了臨摹這個好處。

くるみつ頻道

這是我（插畫家くるみつ）和導演 Tarch 發布的 YouTube 頻道，會以插畫製作過程和技巧講座為中心，發送初學者也容易理解的技巧和資訊。

くるみつ頻道
https://www.youtube.com/channel/UCXQZeF0qr60N0l13SwQHiEg

01

描繪有魅力的角色

在 PART1 會介紹我平常為了描繪有魅力的角色而思考和實踐的事物。

在 Chapter1 ～ 3 會解說「表情」、「姿勢、輪廓」以及「顏色」，在 Chapter4 會帶大家觀察角色設計的實際範例，在 Chapter5 則會解說襯托角色的背景畫法。

首次出現：GENEX SOUNDS《GENEX HARDCORE》
CD 封面插畫

Chapter ① 表情的畫法

臉部是決定角色魅力非常重要的部位，表現有無限多種，只是稍微改變眼睛大小或形狀、眉毛角度等，角色的印象就會大幅改變，所以即使是專業插畫家，臉部也是每次畫畫都會煩惱的部位吧！能描繪出豐富表情後，角色的魅力就會大為增加並形成個性，在此將為人家介紹表情方面找自己會特別注意的部分。

表情分成四種

表情大致分成四種，要說更詳細一點的話，還有其他各種表情，但如果是角色插畫，分成「喜」、「怒」、「哀」、「樂」這四種比較適合。

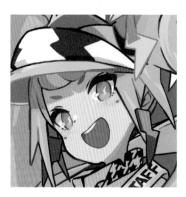

這是我常用的表情。設計「充滿活力」或是「開朗」角色時，會使用這個表情。
我會特別注意要讓角色的嘴角上揚、眉毛盡量離眼睛遠一點。

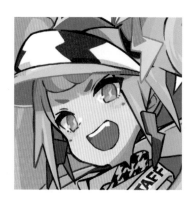

想要表現「看起來很強悍」、「看起來很可怕」的角色時，經常使用這種表情。
使嘴角往下、眉毛盡量接近眼睛，或是在兩眉之間加入皺紋，就能形成「怒」的感覺。

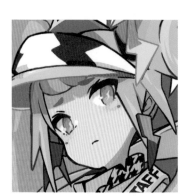

想要表現「神秘的」、「裝可愛」、「軟弱」的角色時，經常使用這種表情。
利用閉上嘴巴、使嘴角往下、將嘴巴變小、使眉毛往下等方式，就能形成「怒」的感覺。

就我個人而言，這和「喜」的表情沒有太大不同，但想要展現出比「喜」還要成熟的印象時，就會使用這種表情。雖然這是開朗的表情，但也是會呈現出高貴和沉穩氣質。

> **POINT**
>
> 我經常使用「喜」和「樂」的表情。

角色的個性

在前一頁有提到「基本表情」，在此要解說聚焦於「角色個性」的表情創作方法。

● 喜　總之就是開朗的角色

POINT

這是我描繪頻率最高的表情，描繪時會特別注意以下這些情況。

· 使眉尾和嘴角上揚。
· 要讓角色睜大眼睛。
· 露出門牙就能表現頑皮印象。
· 加強臉頰的紅暈，藉此增加稚氣。

「喜」的類型

整體上將五官部位放大，就會變成開朗表情。

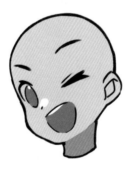

也可以讓角色眨眼，讓眨眼那邊的嘴角往上，就會給人右方較高的印象。

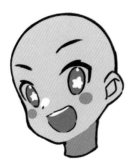

也可以動腦筋設計瞳孔形狀，利用圓臉頰的腮紅添加稚氣。

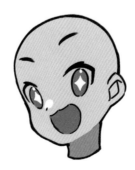

將瞳孔設計成星形，變成眼睛閃閃發亮的類型。不露出門牙，張大嘴巴也會很可愛。

● 怒　挑釁、好強的角色

「怒」的類型

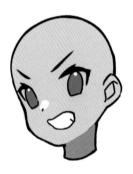

設計成上吊眼並露出滿滿的牙齒，就會形成挑釁的印象，也可以露出牙齦。

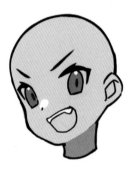

將眼睛稍微變細一點，上唇像貓的嘴巴一樣，就會形成逞強又傲慢的印象。

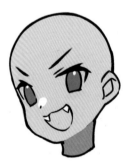

這是像喜的表情一樣張大嘴巴時，讓露出來的牙齒像獠牙般銳利的類型，也可以將瞳孔畫明顯一點。

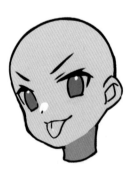

如果伸出舌頭，就會形成更加傲慢的印象。

● 哀　冷靜、神秘的角色

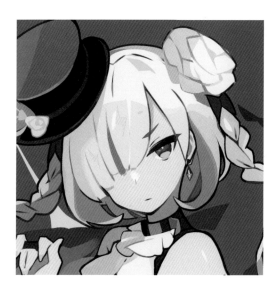

POINT

「哀」的表情會使用於冷靜、情緒起伏少的角色，也會給人帶來「神秘的」、「裝可愛」、「軟弱」這種印象，描繪時會特別注意以下這些情況。

· 嘴巴閉得小小的。
· 眼睛畫細，表現出銳利感。
· 眉毛要接近眼睛，也可以設計成困惑眉。
· 遮住單眼（使用眼罩等道具也不錯）。

「哀」的類型

將眉毛設計成八字眉（困惑眉），把眼睛畫細，再將嘴巴畫小變成緊閉嘴巴的形狀後，就會形成哀傷印象。

讓眼淚浮在眼睛上就會更好理解。

設計成困惑眉且閉上單眼，再將嘴巴設計成「～～」形，就會形成軟弱印象。

這是閉上雙眼的類型，閉起來的眼睛可以在較下方畫出弧形。

● 樂　高雅且沉穩的角色

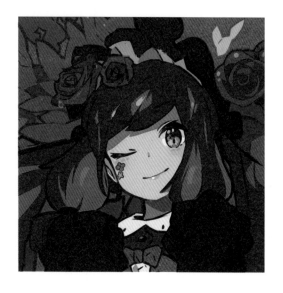

POINT

「喜」的表情會讓人有「充滿活力」、「活潑」和「頑皮」之類的感覺，總之就是情緒高漲且開朗的印象，而「樂」的表情雖然是開朗表情，但會盡量呈現出高雅和沉穩氣質，描繪時會特別注意以下這些情況。

· 閉起嘴巴或是閉起單眼，就會增添成熟度。

· 眉毛的角度幾乎和眼皮平行。

「樂」的類型

眉毛和眼睛與「喜」的表情沒有太大差別，但將嘴巴閉起來，就會添加沉穩的印象。

讓角色吐舌頭的話，就會形成頑皮的印象。

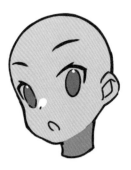

將眉毛稍微往上移，再使嘴巴呈現「o」形，就會變成驚嘆或佩服般的表情。

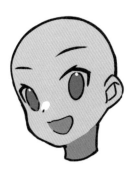

張開嘴巴時，關鍵就是不要像「喜」的表情那樣張大嘴巴。

情緒的等級

到此為止已經解說了「喜」、「怒」、「哀」、「樂」的表情，不過我的插畫還有一個概念，那就是「希望觀看者能充滿活力」，所以壓倒性地大量使用「喜」的表情，在此也想深入研究「喜」的表情。

「喜」的表情中也有「較大的喜悅～較小的喜悅」這樣的幅度差異，排列後如下方所示。

喜悅的等級

大 小

POINT

這裡要更加深入探究「喜」的表情 POINT。我描繪「喜」的表情時，除了 p.14 的 POINT 之外，還有以下這些特徵。

· 顏面表情肌會形成豐富表情。
· 臉部容易變成仰視（朝上）構圖。
· 眼睛的高光會加在上方位置。相反地，加在正中間下面的位置，就會形成悲傷、沉穩的印象。
· 高光不須使用白色。設計成有色的高光，就能產生個性。
· 將眼眸的高光畫大一點。
· 眼眸顏色盡量提高彩度，選擇令人印象深刻的顏色。
· 將眼睛睜得很大（使雙眼皮明顯）。

此外，表情也和 Chapter2 的「塑造姿勢、輪廓的方法」有連動關係。在 p.38 會詳細解說搭配姿勢的「喜」的情緒表現。

臉部朝上後情緒也會高漲，並帶來充滿活力的印象。

試著描繪表情

試著實際描繪表情吧！請在左側圖像臨摹喜怒哀樂的表情，並試著在右側圖像隨意描繪表情。

喜的表情

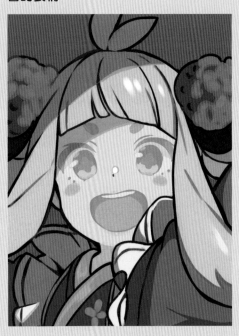

怒的表情

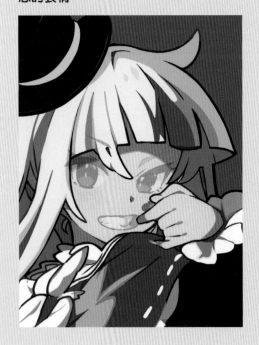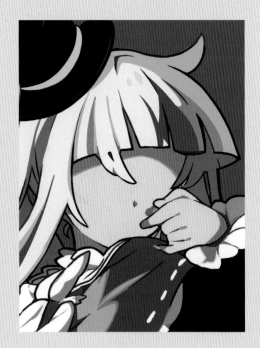

☑ CHECK

在此準備了下方的 PSD 資料作為下載的特典。特典資料的下載方法請參照 p.9。
「kr_p20_joy.psd」「kr_p20_aggressive.psd」「kr_p21_sorrow.psd」「kr_p21_fun.psd」

哀的表情

樂的表情

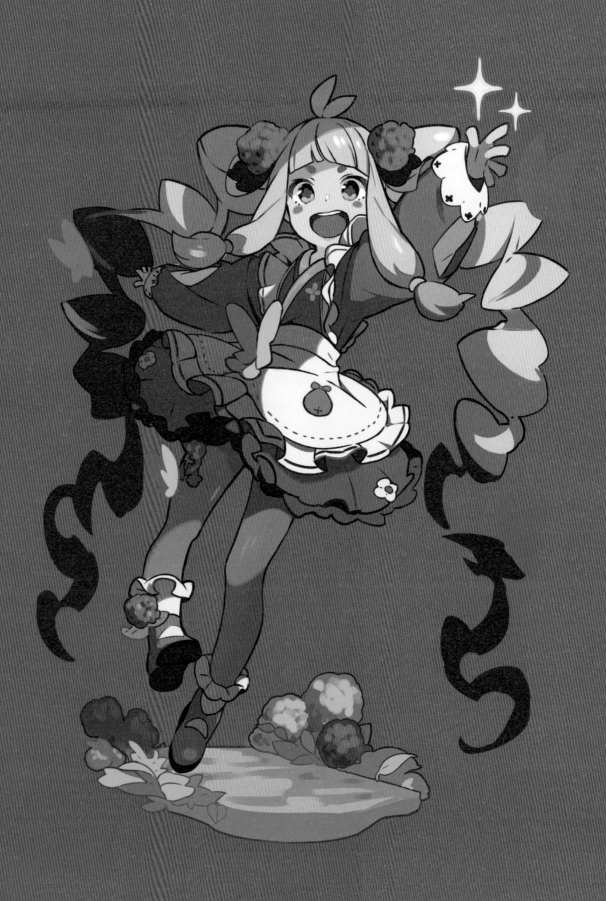

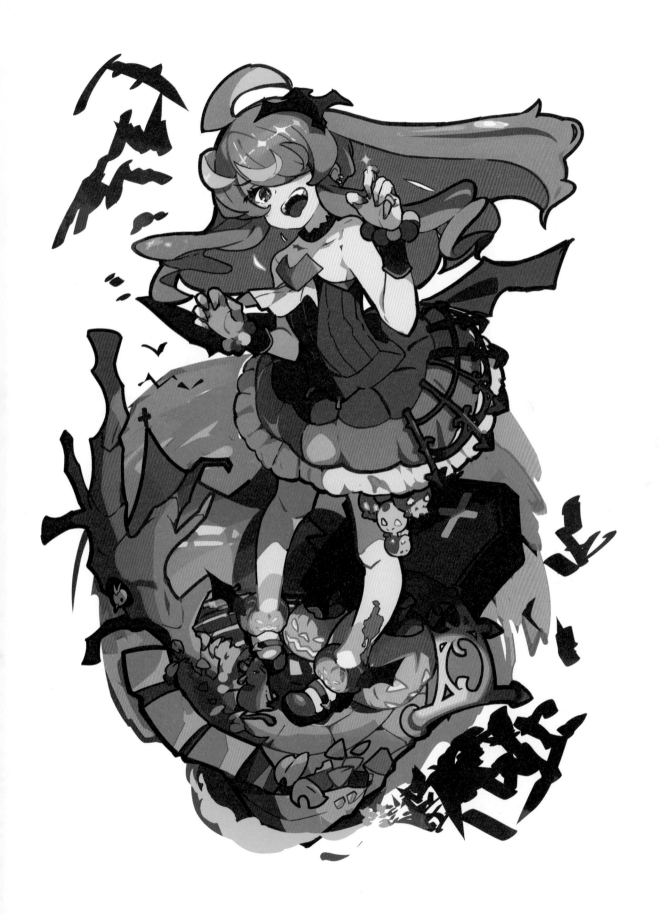

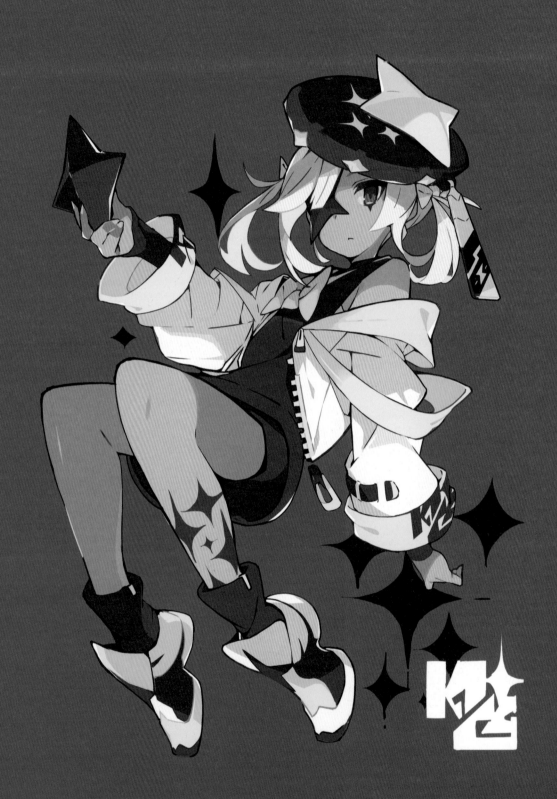

首次出現：J-NERATION《BlackStellar》CD 封面插畫

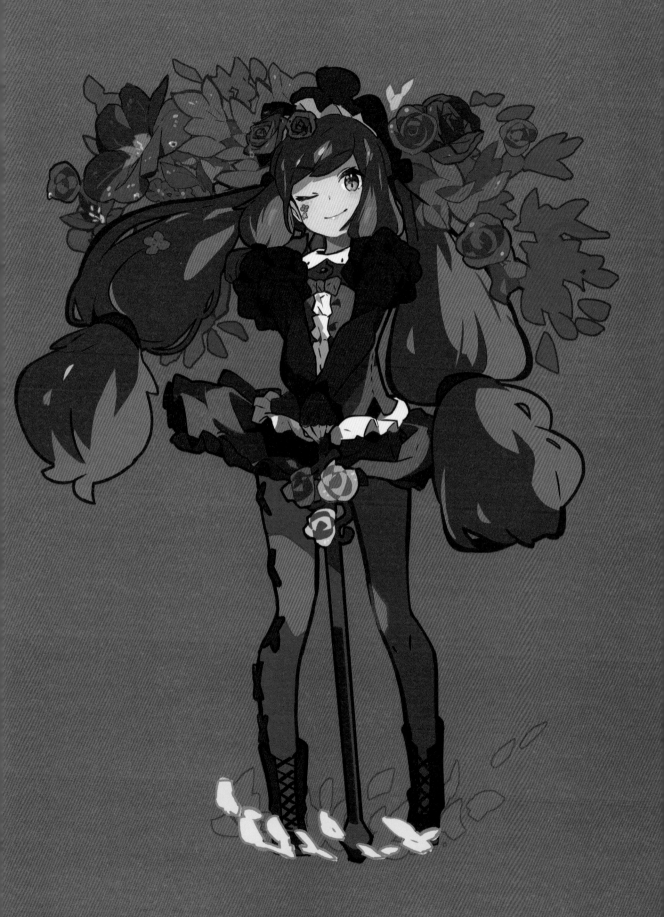

Chapter ② 塑造姿勢、輪廓的方法

和表情一樣重要的，就是角色的姿勢以及輪廓。姿勢是和表情搭配，表現出角色情緒的重要要素，輪廓除了和角色本身有關之外，和整體插畫的構圖也有極大關聯，是我最注意的部分。為了描繪出滿意的輪廓，我每天都會摸索練習。

思考姿勢的方法

描繪角色時，姿勢是令人煩惱的地方。姿勢是表現出角色性格、調整平衡，為了展現出好看插畫的重要要素，在此首先解說我在塑造姿勢時會注意的事情。

POINT

重點是以下三點，但一開始先決定接下來的兩個重點。

◎有意識到輪廓的姿勢而形成的印象　　◎以穿著的衣服和小物件吸引目光

這兩個重點沒有優先順序，如果「想利用服裝吸引目光」的話，可以優先思考這個部分，如果「想利用姿勢的輪廓吸引目光」，就優先思考這點，服裝可以之後再說。

然後以上述兩點為依據後，再加強接下來的重點。

◎整體的構圖方針

● 有意識到輪廓的姿勢而形成的印象

思考姿勢主要是為了容易傳達角色的「個性」，經常會利用以下流程去設計。「知道角色在做什麼？」→「能看到角色的個性等元素」→「也能看到角色設計或服裝等」。

此外，如果是連同背景在內的一幅插畫，雖然可以利用背景、小物件、角色和角色的關聯等各種要素來表現個性，但因為我所描繪的插畫著重於展現角色的輪廓，所以難以呈現出這方面的細微表現。因此不管怎麼樣就是讓角色擺出大一點且容易理解的姿勢，藉此表現角色個性。

充滿活力的印象

成熟的印象

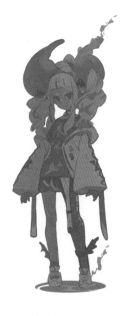

將手臂和腳等部位朝向外側，就會形成充滿活力的角色輪廓。能展現出「活潑」、「從容」的氛圍。

和充滿活力的印象相反，將手臂和腳等部位朝向內側，就能展現「成熟」、「緊張」的安靜氛圍。

● 以穿著的衣服和小物件吸引目光

如果只有角色的身體，輪廓就會有侷限。舉例來說，如果「想將腰部和腳部再畫大一點，呈現出分量」時，利用服裝和小物件加強輪廓，就能變得更有魅力。此外，如果插畫是想以服裝和小物件為優先考量，就先決定要使用哪種服裝和小物件，再思考能活用那個服裝的姿勢和輪廓。

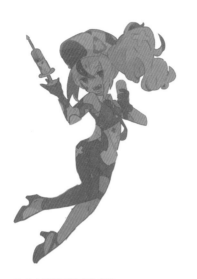

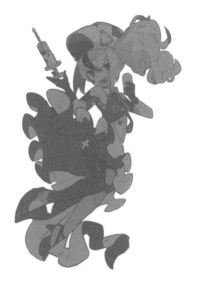

決定有意識到輪廓的姿勢。

追加衣服和小物件來加強輪廓，塑造出更有魅力的角色。

● 整體的構圖方針

決定「有意識到輪廓的姿勢而形成的印象」和「以穿著的衣服和小物件吸引目光」這兩部分後，再加強整體的構圖方針。這個作業是要決定想要如何展現包含背景和效果在內的整體插畫輪廓。我在決定構圖方針時，經常以簡單的圖形去思考輪廓（經常使用的是「O（圓）形」、「A（三角）形」）。在簡單圖形中，加入角色、服裝、小物件、背景以及效果後再考慮構圖，就容易決定方針，不易產生煩惱。

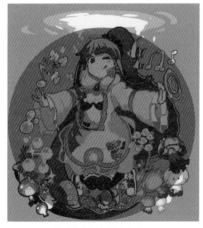

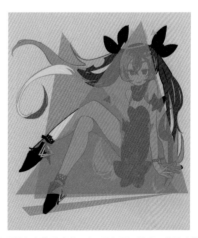

這是在包含背景和效果的整體插畫中有意識到「O（圓）形」輪廓的範例。在中央配置角色，周圍則配置小物件和效果。

這是角色擺出姿勢形成「A（三角）形」輪廓，背景也塑造成三角形，同時不和角色重疊，藉此呈現出凹凸感的構圖。而且這也是到處加上三角形圖案，以三角形主題整合整體的範例。

輪廓的種類

在此要介紹我經常使用的輪廓，為了避免形成複雜的輪廓，大多以簡單的圖形進行思考。此外，也不必透過姿勢和構圖來統一輪廓，舉例來說，有時會將角色姿勢設定為 S 形，整體構圖則是菱形，像這樣去展現輪廓。

I 形

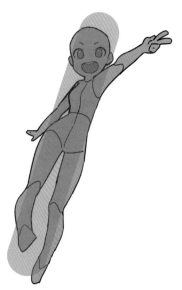

容易引導視線，而且帶入傾斜的走向，就能表現出「充滿活力」的程度。此外，描繪挑釁姿勢和構圖時，也會使用這種輪廓。

T 形

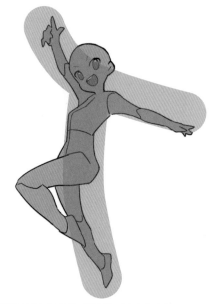

這是從 I 形衍生出來的輪廓。覺得「I 形輪廓有點冷清」時，會使用這種輪廓。

S 形

這是我最常使用的輪廓。想要展現角色身體的彎曲和走向時，會使用這種輪廓。除此之外，想表現性格時，有時不只是角色構圖，也會作為整體構圖來使用。

C 形

這是容易呈現角色的曲線，清楚呈現疏密（角色部分和背景部分）的輪廓。因為可以在背景部分配置物件，算是比較好用的輪廓。

☑ CHECK

輪廓為了展現動作和走向，某種程度上會置換成簡單圖形和字母符號來設計。「T形」輪廓有點彎曲也沒關係，而且應該也有人會覺得「S形」是「C形」吧！相較於看起來是什麼符號，輪廓走向更加重要。

A（三角）形

這是容易掌握重心平衡，形成笨重印象的輪廓。構圖設計成接近正三角形的輪廓時，經常會在正方形畫布使用這種輪廓。此外，若設計成接近倒三角形的輪廓，就會出現不穩定感，容易形成有趣印象。

O（圓）形

這是整體像畫圓一樣的輪廓，而且連貫性佳。以難易度來說，會推薦給初學者。和A（三角）形一樣，經常在正方形畫布使用這種輪廓。

X形

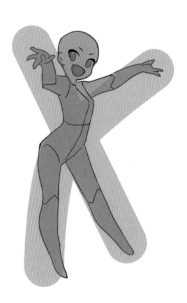

想要描繪帥氣姿勢和構圖時經常使用這種輪廓（揹著巨大雙劍的角色等），能表現出挑釁、有攻擊性的個性。

菱形

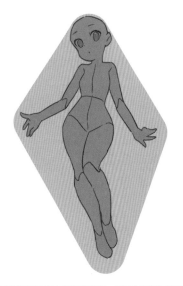

利用姿勢和構圖設計成菱形輪廓。想要利用裙子等物件讓腰部展現飄揚感時，經常使用這種輪廓（女僕服飾等）。

範例 從姿勢去思考

在此介紹的插畫是從『個性「充滿活力」的角色→讓角色擺出充滿活力的姿勢』這樣的想法去思考。利用右肩往上姿勢的上升感和躍動程度表現出「充滿活力」這種個性。

POINT

在 p.98 也會有相關解說，不過這裡的插畫設定主題本身是抽象的，所以描繪時必須有類似線索的東西。我的畫法風格是反覆進行「先決定點什麼→限定接下來的選項→做出更進一步的決定→限定選項……」這些步驟，再決定方針。這次則是以「充滿活力的個性→限定姿勢→決定衣服和小物件」的形式來進行。在歸納插畫方針時，先決定點什麼，描繪時就會很輕鬆。

● 製作草圖

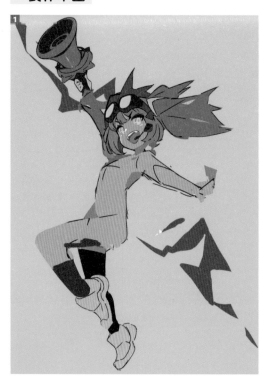

在畫面左上畫出充滿活力的上升姿勢。

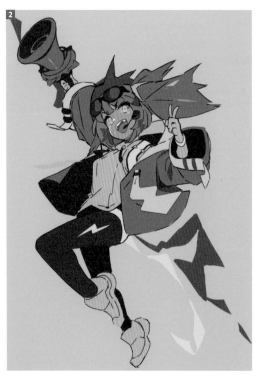

給角色穿上衣服時，不要讓衣服破壞充滿活力姿勢的輪廓。

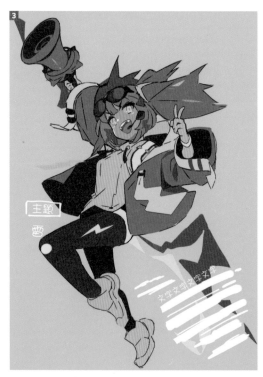

主題
雷

配置效果和文字部分，完成能理解方向性的插畫。

一邊反覆進行各種摸索試驗，一邊完成插畫。摸索試驗的相關內容會在 p.102 進行更詳細的解說。

● 決定有意識到輪廓的姿勢

使用 T 形輪廓，展現出充滿活力又開朗
的角色。

● 決定想要吸引目光的服裝重點

給角色穿上衣服時不要蓋住
姿勢的輪廓。

像草圖所決定的那樣，填滿衣服元素時不要破
壞姿勢。因為不想遮住腳部姿勢，所以特地不
讓角色穿上裙子。

● 決定整體構圖

角色在姿勢上是塑造成 T 形輪
廓，但插畫的整體構圖盡量呈
現出往左上方上升般的 I 形輪
廓。

也追加了為了加
強往左上方快速
上升的感覺所需
的效果。

範例 從服裝去思考

在此介紹的插畫是遊戲類實況 YouTuber「Tanbonotanaka」委託製作的插畫。因為委託內容是偵探角色，所以我一邊改造偵探風服飾，一邊思考設計。

● 委託內容

下方是委託的主題和角色設定的內容

主題：偵探（見習生）／幻想

個性：充滿活力／活潑（認真思考時會沉默）／自大

年齡：高中生左右

興趣：所有桌遊／看書／思考

裝飾方案（帶有偵探風的物件）：偵探帽／放大鏡／單片眼鏡／偵探服風格的連帽外套等等

其他：平常會和朋友一起玩桌遊等思考遊戲，一邊吵鬧一邊玩耍。但是在正式比賽或事件現場也能看到深思熟慮、沉默的一面。喜歡思考，經常研究一些東西。

● 決定有意識到輪廓的姿勢

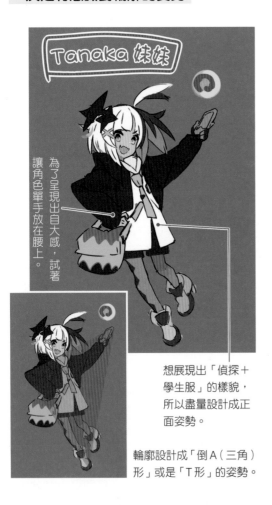

為了呈現出自大感，試著讓角色單手放在腰上。

想展現出「偵探＋學生服」的樣貌，所以盡量設計成正面姿勢。

輪廓設計成「倒 A（三角）形」或是「T 形」的姿勢。

● 從委託內容填滿設計

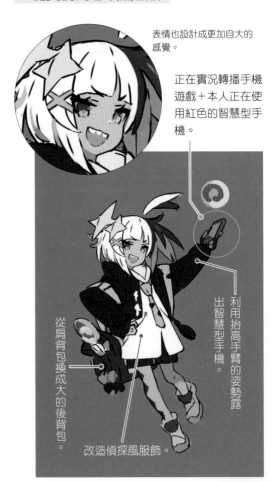

表情也設計成更加自大的感覺。

正在實況轉播手機遊戲＋本人正在使用紅色的智慧型手機。

利用抬高手臂的姿勢露出智慧型手機。

從肩背包換成大的後背包。

改造偵探風服飾。

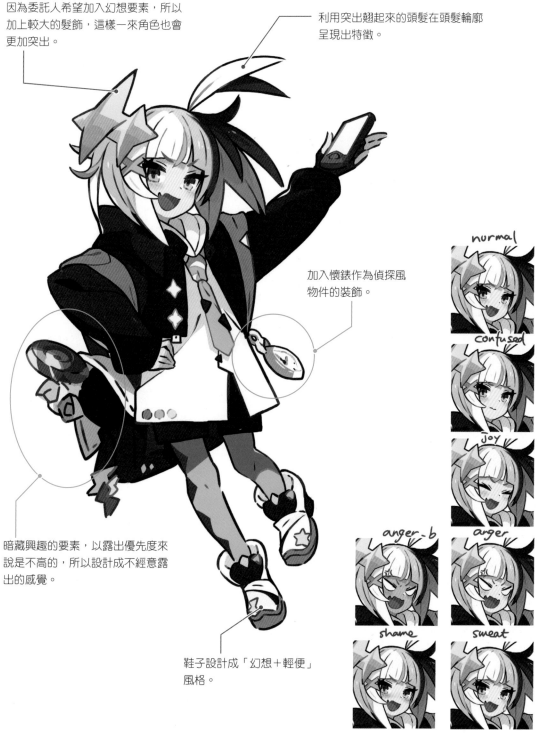

● 追加細緻要素完成插畫

因為委託人希望加入幻想要素，所以加上較大的髮飾，這樣一來角色也會更加突出。

利用突出翹起來的頭髮在頭髮輪廓呈現出特徵。

加入懷錶作為偵探風物件的裝飾。

暗藏興趣的要素，以露出優先度來說是不高的，所以設計成不經意露出的感覺。

鞋子設計成「幻想＋輕便」風格。

normal

confused

joy

anger-b

anger

shame

sweat

準備了表情的差分版本，可以在網路播放時使用。

範例 從構圖去思考

在此介紹的是 2021 年的新年插畫，因為是牛年，所以簡單地從「牛」來構思。2021 年也是我自己想要更加活躍的一年，我是以角色猛然往前飛出去的構圖去思考。此外，這個插畫是先填滿角色設計再進行描繪，角色設計的相關內容會在 p.72 進行解說。

● 製作草圖

 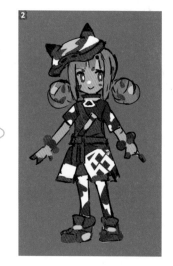 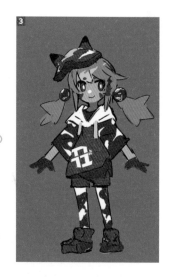

一邊反覆摸索試驗，一邊決定角色設計。

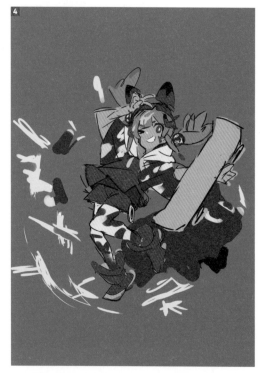 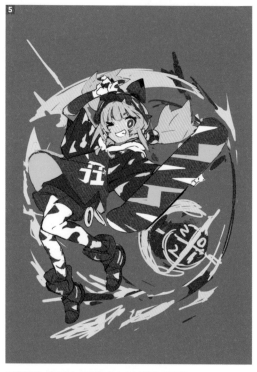

為了表現出角色猛然往前飛出去的樣子，要先決定姿勢。因為要表現出氣勢，所以也追加了效果，並將整體構圖設計成「O（圓）形」輪廓。

填滿細節，簡單上色後整合方向性再完成草圖。

一邊反覆進行各種摸索試驗，一邊完成插畫。這個插畫的相關內容會在 p.72 進行更詳細的解說。

● 決定有意識到輪廓的姿勢

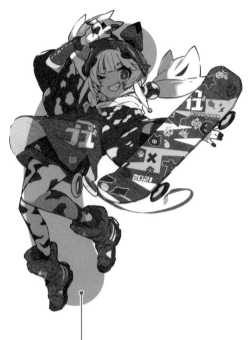

想要呈現出往前飛出去的那種跳躍感，所以將角色
的姿勢設計成 C 形輪廓。

● 決定想要吸引目光的服裝重點

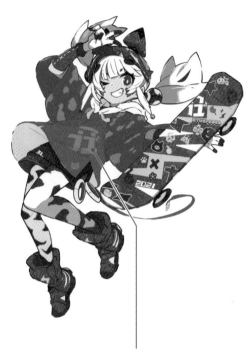

決定好姿勢後，服裝不要破壞到輪廓。而且為了強
調跳躍感，以寬大的衣服呈現出輕飄飄的感覺。

● 決定整體構圖

配置小物件和效果時不要干擾到角色，小物件也以
和角色一起往前飛出去的感覺來描繪。

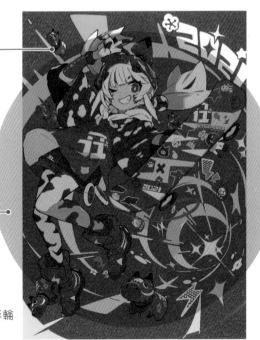

為了加強在草圖上的 O 形輪
廓，配置上小物件和效果。

描繪輪廓的方法

在此要介紹我平常描繪輪廓的方法,以灰色描繪,同時在重點部分上色。

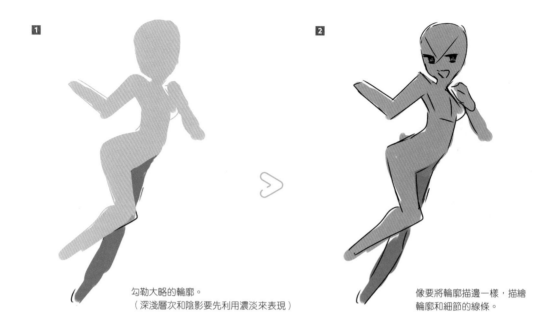

勾勒大略的輪廓。
(深淺層次和陰影要先利用濃淡來表現)

像要將輪廓描邊一樣,描繪
輪廓和細節的線條。

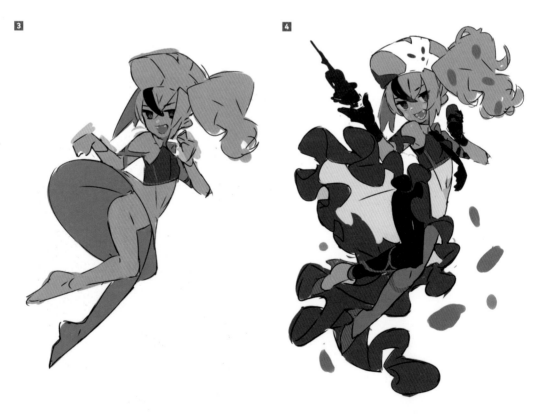

增加要素,在重點部分上色。

反覆進行 1、2、3 的步驟,一邊
調整形狀,一邊完成輪廓。

Negative space Drawing

這是不看人物細節，只捕捉輪廓進行臨摹的插畫練習方法。最重要的就是要優先注意主題的輪廓再進行臨摹，而且要以稜角或變窄的部分來展現主題。比如利用輪廓變窄的部分，描繪出能說明「這裡是褲子下襬和鞋子的邊界」或是「這裡是腰部」的情況。

下圖是以《由人氣插畫師巧妙構圖的女高中生萌姿勢集（繁中版 北星圖書事業股份有限公司出版）》刊載的照片為主題進行 Negative space Drawing 的範例。

Negative space Drawing

在 Negative space Drawing 這個方法中特別推薦的就是不使用色調，只以塗黑來表現的漫畫。

以我來說是臨摹了整本《HUNTER×HUNTER》（富樫義博 著／集英社發行），這是只以塗黑來表現西裝，呈現帥氣姿勢和構圖的漫畫作品。

利用自己深受吸引的作品來練習，就能知道自己覺得帥氣、可愛的輪廓是哪種類型。

表情和姿勢的關係

在 p.19 也有稍微解說過，表情和姿勢是連動的。就我而言就是「喜悅」等級越高，姿勢就越有活力。

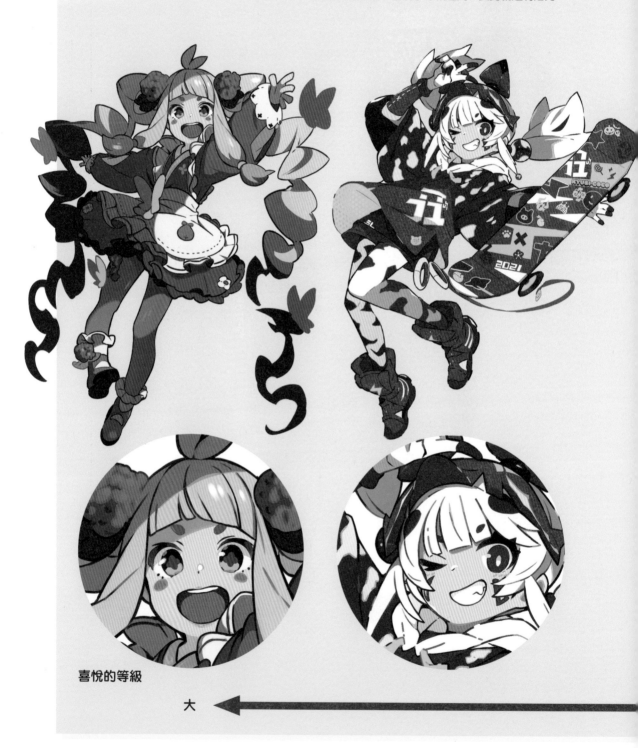

喜悅的等級

大 ←

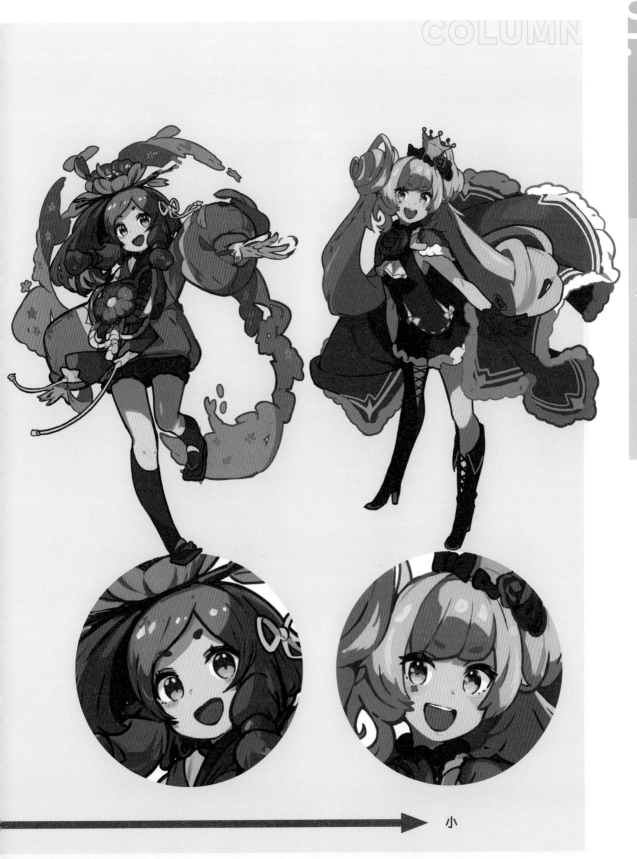

小

首次出現：くるみつ個人誌《POPLOOP vol.6 KYUBI-COCO》

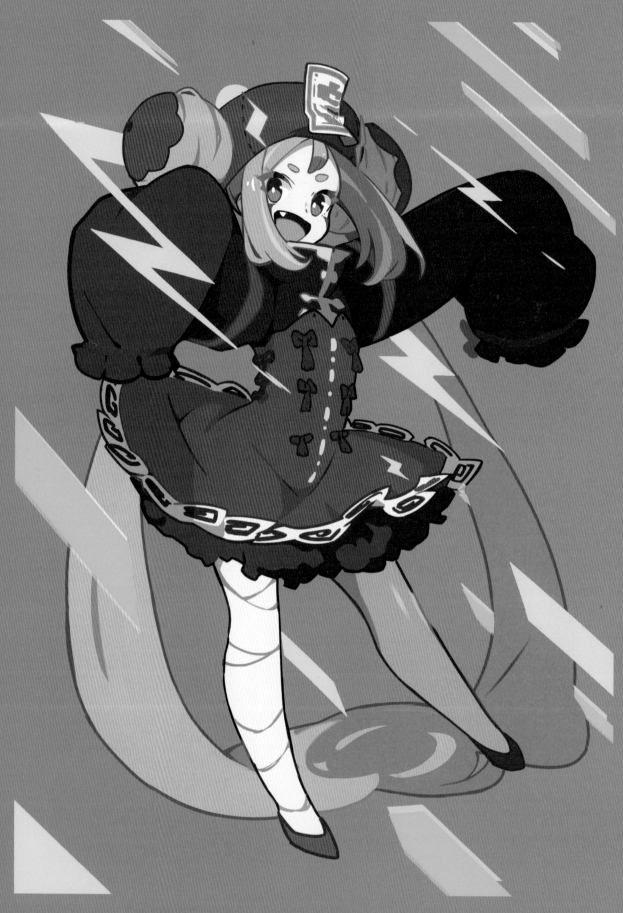

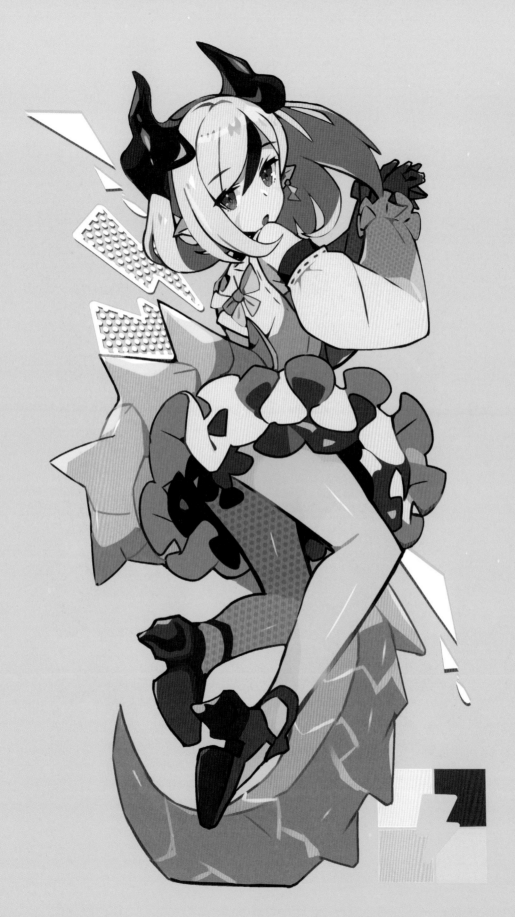

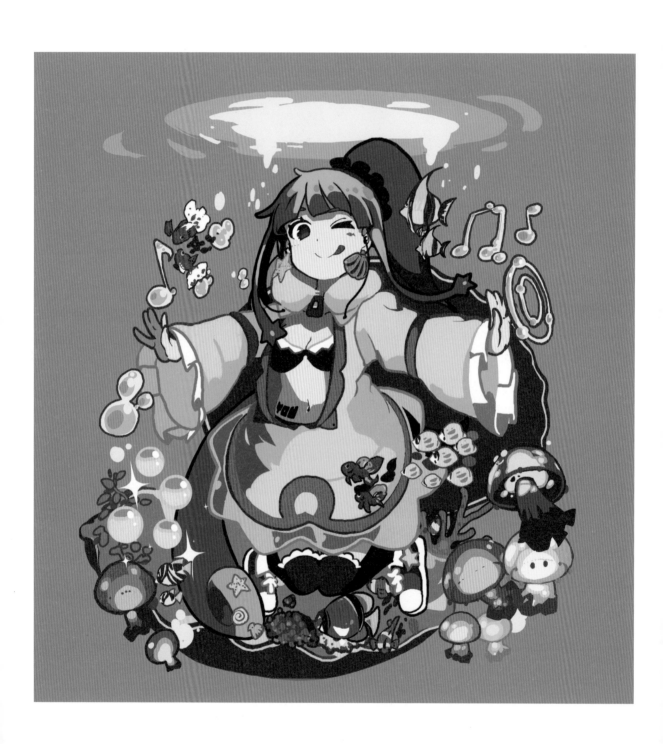

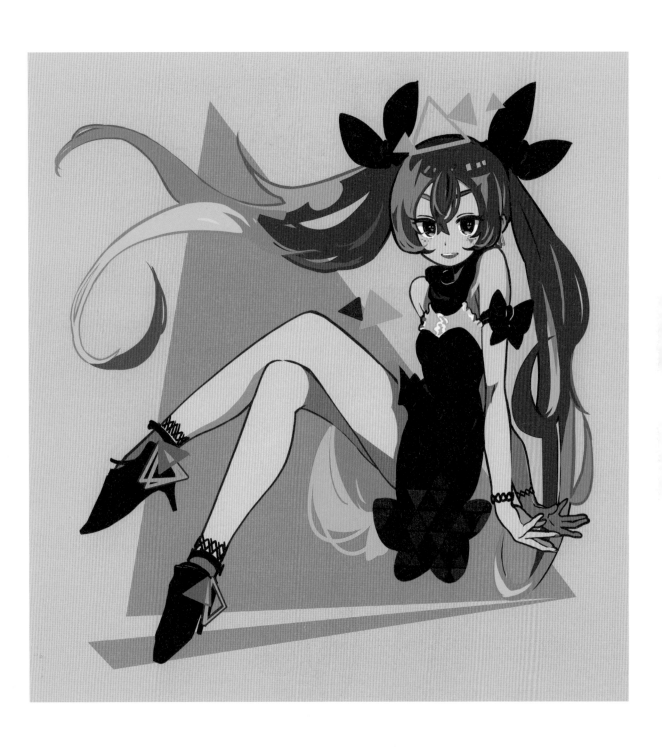

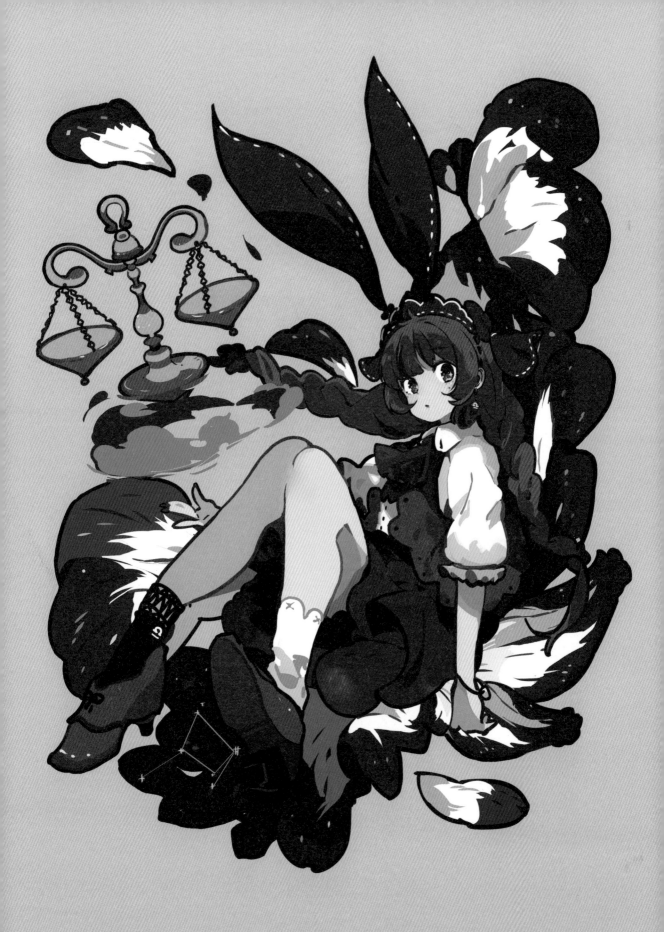

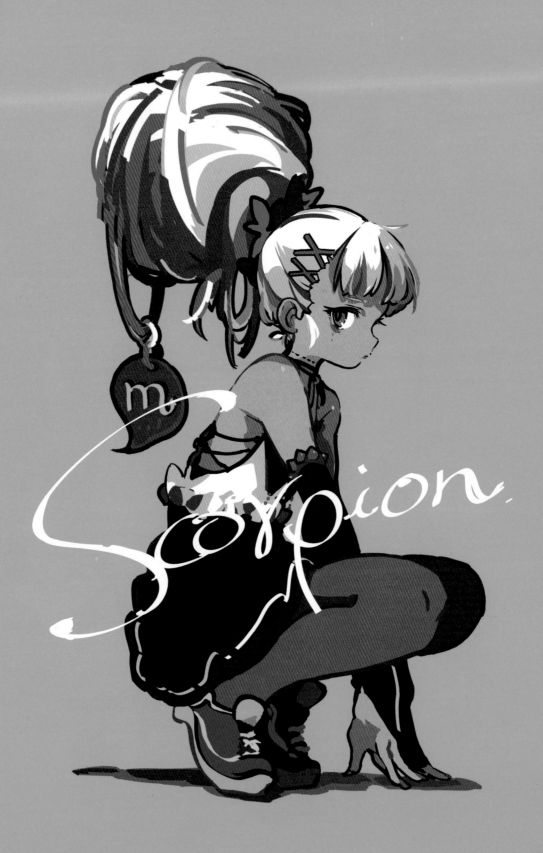

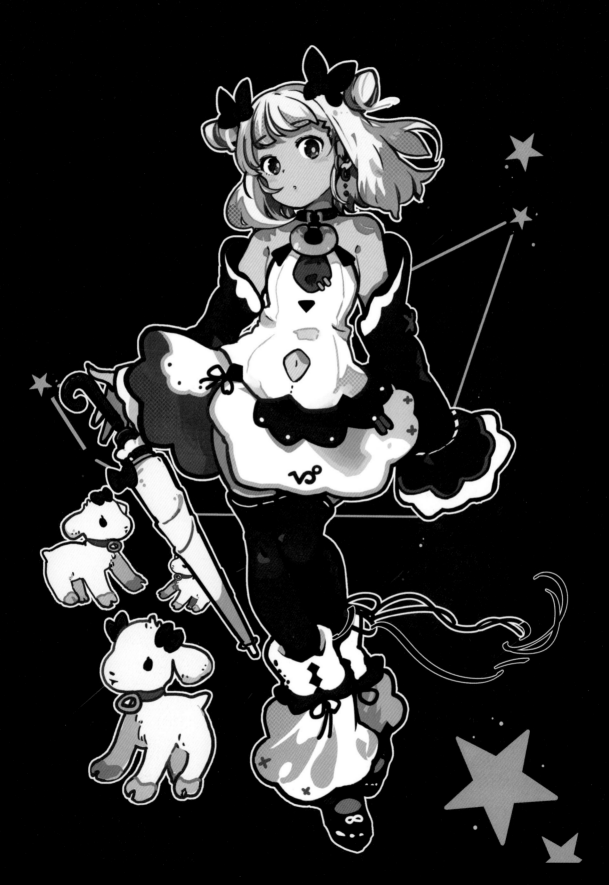

Chapter ③ 選色方法

顏色有大量的種類，要是挑選顏色搭配組合，就會有無限的結果。即使能展現出無數個選項，人們也「不知道該選哪一個比較好？」所以不管怎樣最重要的就是限定選項。限定顏色選項有各式各樣的方法，在此要和範例一起介紹我經常使用的四個類型。

思考配色的方法

顏色並非含糊地做選擇，首先推薦的是決定使用的「色調（顏色分組）」。決定好色調之後，再以「決定主色」→「決定第二個使用的顏色」→「決定陰影色」的方法去限定使用的顏色，就能減少選色時的猶豫不決。

POINT

「色調」是指收集顏色明度（亮度）和彩度（鮮豔度）相近的顏色，再將其組合化的產物。色調的種類有淺色調、深色調以及鮮豔色調等各種類型，我經常使用鮮豔色調。在色調組合內選擇顏色後，整體插畫的色調就能一致，不會大幅走樣。

淺色調

鮮豔色調

深色調

● 限定使用的顏色

決定色調後，某種程度上能使用顏色的範圍就會受限制，所以要接著從色調中限定顏色，再決定配色。

從色調中決定最想使用的顏色（主色），思考適合該色的顏色（輔助色）。舉例來說，想使用黃色時，要一起使用的顏色就會推薦搭配度高的藍色和黃綠色。此時若在大範圍裡使用紅色，顏色往往會產生衝突，所以會被排除在外。像這樣限定顏色，自然就能決定可以使用的顏色，減少猶豫不決的情況。

右邊插畫將主色設定為紫色，所以輔助色選擇和紫色搭配度高，而且能確實展現主張的紅色。

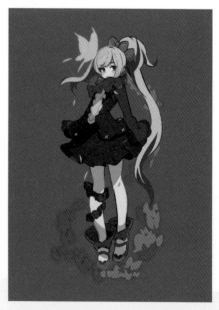

這是主色設為紫色，輔助色設為紅色的插畫。

☑ CHECK

重點式地使用被排除在外的顏色，就能增加顏色數量（強調色）。

● 基底色和陰影色

「基底色」是指作為主色、輔助色和無彩色（p.56）
的底色之顏色。「陰影色」顧名思義就是成為陰影
部分的顏色，只要塗上基底色和陰影，就能完成
最低限度的插畫，接著利用些微修正加上高光，就
會提高插畫的完成度。右邊是簡單地以基底色和陰
影色構成的插畫。

☑ CHECK

配色除了要思考之外，實際去嘗試也很重要。
利用決定好的顏色實際嘗試上色後，有時也會
覺得「和自己所想的配色稍微不同」，所以每
次都要進行調整。

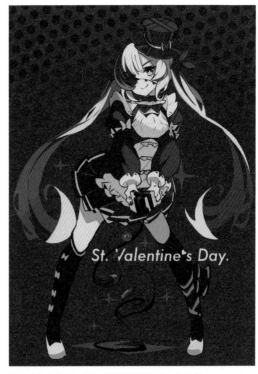

這是未加入高光，以基底色和陰影色構成的插畫。

TIPS

決定陰影色的時候，有些人會使
用圖層混合模式功能中的「色彩
增值」，但以我來說則是從色環
手動選擇顏色。當然也有例外情
況，但在此介紹的就是我的基本
選色規則。

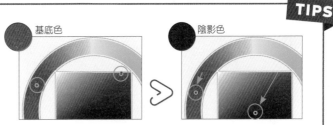

從基底色的位置將色環圓圈部分往左下移動，中央的四方形部分也
往左下移動，就能形成大略的陰影色。

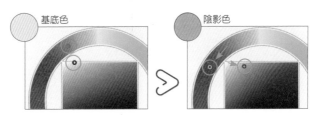

如果是膚色和無彩色，就要將中央四方形部分稍微往右下移動。

POINT

試著排列我所考慮搭配度
高的顏色組合範例。

範例 | 從主題決定主色

在此要和範例一起介紹幾個限定使用顏色的方法，我較常使用的是「從主題決定主色」的方法。因為有主題的印象，所以容易決定主色，從這裡開始較容易限定接著要使用的顏色。

● 從主題去想像

在此介紹的插畫主題是「雷神」，思考從這裡聯想到的詞彙和顏色。

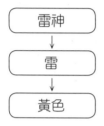

雷神
↓
雷
↓
黃色

決定將在插畫中占據最多比例的主色設定成「黃色」。

● 思考主色

思考要設定成哪一種黃色。想要呈現出現代流行風格，所以選擇在黃色中彩度特別高的螢光色。

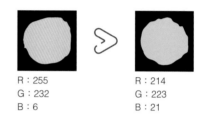

R：255
G：232
B：6

R：214
G：223
B：21

選擇的並非利用「黃色」聯想出來的明亮顏色，而是加入些許藍色調，像黃綠色一樣的螢光黃。

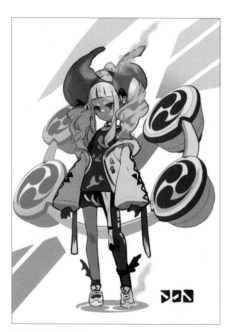

明亮「黃色」類型

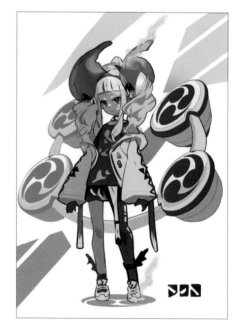

螢光色的「黃色（螢光黃）」類型

☑ CHECK

沒有哪一個顏色才是正確的。這次選擇了好像很適合現代流行風輕便印象的螢光色，請搭配自己想要展現的印象，試著隨意改變色調，嘗試各種變化。

● 思考配色

決定主色後，再決定整體的配色。決定占據比例僅次於主色的「輔助色」和作為插畫點綴的「強調色」。想要襯托主色的螢光黃，所以輔助色和強調色選擇了無彩色和彩度較低的顏色。

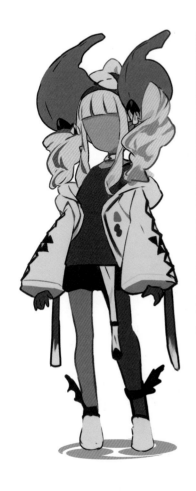

配色的平衡

・主色
在整體中占據最多比例的顏色，這次選擇螢光黃。

・輔助色
占據比例僅次於主色的顏色。若以明度和彩度高的顏色統一，因為無法襯托想要引人注目的螢光黃，所以選擇灰色或暗淡的顏色。

・強調色
顧名思義就是作為插畫點綴的顏色，顏色數量越多就會形成越熱鬧的色調。這裡也因為要襯托主色的螢光黃，所以選擇明度和彩度低的顏色。

POINT

在這個插畫中，將主色設定成鮮豔顏色，輔助色和強調色則選擇降低明度和彩度的顏色。像這樣在輔助色和強調色選擇稍微暗淡一點的顏色，盡量讓主色更加顯眼。
當然，讓輔助色和強調色搭配主色色調也不是錯誤作法，這種情況整體色調就會變成成熟的印象。

讓主色以外的顏色都變暗淡的類型

將所有色調搭配在一起的類型

範例 從想要使用的顏色決定

這是先決定想要使用的顏色，再從那個顏色決定插畫主題的方法，這也是我較常使用的方法。此外，選擇想要使用的顏色時，不要選擇很多顏色，而是限定在一色或兩色左右，這樣煩惱會比較少。

● 選擇想要使用的顏色

我經常開頭就決定兩種顏色，如果顏色數量是兩個時，怎樣的搭配組合都沒問題。在此決定以彩度高的綠色和紫色這兩色來進行。

R：198
G：218
B：66

R：253
G：40
B：137

● 從顏色去想像

從選擇的兩色去想像。我從這兩色感受到「惡毒的」的印象，所以描繪了右圖這種以「惡毒」為主題的草圖。選擇顏色時也避免讓整體上的配色偏離惡毒印象。

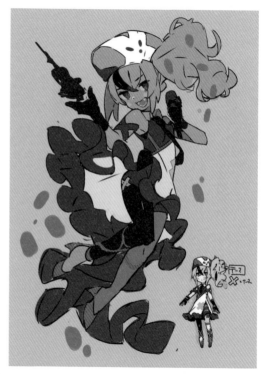

POINT

角色的表情和姿勢也從配色聯想後再做決定。

從「惡毒的」印象聯想到「神秘的」、「挑釁的」。

接著又從「神秘的」擴展想像，姿勢部分利用 S 形輪廓呈現出故作嬌態的妖豔感，並試著稍微減少手腳的動作。

※ 參考：表情（p.14）／構圖、姿勢（p.26）

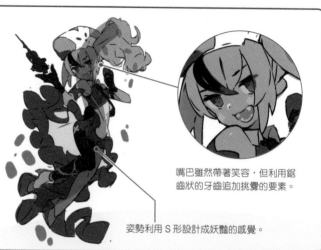

嘴巴雖然帶著笑容，但利用鋸齒狀的牙齒追加挑釁的要素。

姿勢利用 S 形設計成妖豔的感覺。

● 思考配色

強調色也選擇「惡毒的」顏色，從彩度和明度高的螢光色去選擇。

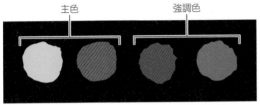

主色　　　　　　強調色

R：138	R：77
G：81	G：130
B：157	B：195

POINT

選擇黃綠色～淡藍色、藍色～紅紫色附近的色相而且彩度高的顏色，就會變成螢光色般的感覺。

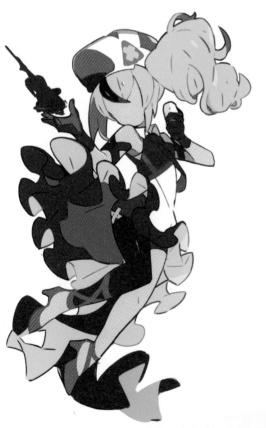

配色的平衡

利用想使用的顏色選擇出來的兩色要占據較多的面積，而且要放在顯眼的地方，盡量做成主色。

輔助色選擇黑色（深灰色），就會強調「惡毒」，同時也會襯托螢光色。因為是沉重顏色，所以整體插畫也會更鮮明俐落。

除了黑色之外再選擇白色，藉此襯托螢光色。

強調色也選擇鮮豔的螢光色，藉此表現出主題的「惡毒」。

● 顏色配置的訣竅

若將相鄰顏色設計成類似的顏色，除了邊界線會變模糊之外，整體上的輪廓也會模糊不清，而且不會襯托出主色。在這次的插畫中為了解決這個問題，在相鄰的類似色之間使用了對比強的無彩色（黑色或白色），就較容易看清楚插畫。

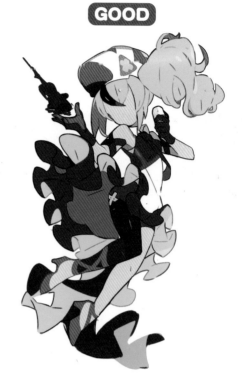

將無彩色夾在中間。

右圖是將白色部分替換成螢光綠，黑色部分替換成粉紅色的範例。整體色調雖然變明亮，但除了邊界線變模糊之外，非主色的黑色也變得很顯眼。

還差一點

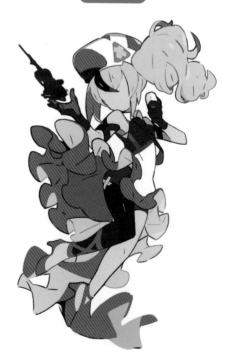

中間沒有參雜無彩色的話，顏色和顏色的邊界線就會變模糊。

右圖範例是將主色的螢光綠換成彩度低的綠色。主色兩色的色調採用鮮豔顏色與深色並不協調，所以顏色搭配不起來。

還差一點

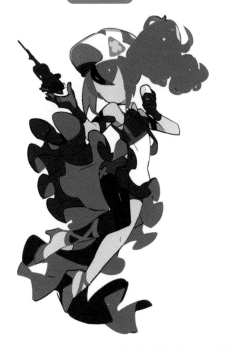

還差一點

左圖範例是將螢光綠換成彩度低的粉紅色。即使是粉紅色，採用鮮艷顏色和深色時，色調也不協調，這裡也是搭配不起來。

TIPS

若使用「SAI2」的 [色相‧彩度] 功能，就能一邊即時確認顏色的變化，一邊調整。在選擇想要調整顏色的圖層狀態下，從 [濾鏡] 選單→ [色相‧彩度] 顯示出來的對話框中，改變「色相」、「彩度」和「明度」的數值，就能調整顏色。可以利用特典資料（p.7）中的「方便的 SAI2 [色相‧彩度] 功能 .mp4」確認實際操作。

SAI2 的 [色相‧彩度] 對話框

範例 | 使用各種顏色

我的插畫雖然是限定顏色後再進行上色，但最後經常為了盡量加入大量顏色而思考配色。因為要使用大量顏色，所以顏色的分配和配置很困難，但如果順利完成的話，就能營造出色彩繽紛又好看的插畫。

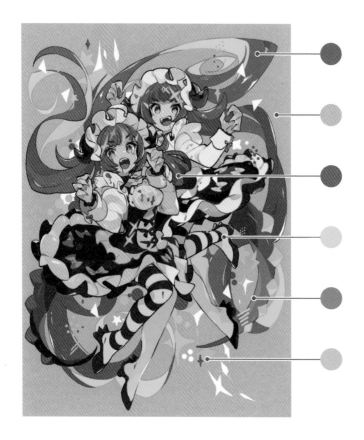

試著將使用的顏色放在色環中……

就能知道顏色是平均使用的狀態。

POINT

在此介紹的插畫使用了所有的色相，但我覺得沒有形成吵鬧的印象，而是很一致的感覺。使用的顏色數量很多時，配色要注意以下情況。

◎有效地使用黑色和白色的無彩色。

◎統一色調。

◎主色要確實決定。

◎讓主色以外的顏色使用面積變少，做出和主色的差異。

☑ CHECK

在色環圓環中位置完全相反的顏色具有互補色的關係。使用互補色作為輔助色，就能襯托主色，作為強調色使用，就能增加顏色數量。

基本上互補色是完全相反的顏色，所以沒有巧妙使用的話，就會形成不一致的配色，要特別注意這一點。

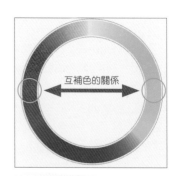

互補色的關係

● 有效地使用黑色和白色的無彩色

如同 p.56 的「顏色配置的訣竅」所解說的，使用黑色和白色這種無彩色時，盡量不要讓相近的顏色相鄰。這裡試著將頭飾從白色改成鮮豔的藍色和綠色，就能知道這樣會比臉部還要顯眼。

● 統一色調

用各種顏色使插畫色彩繽紛時，將色調（p.50）搭配在一起也是很重要的一件事。具體來說，要注意「使用協調的顏色」、「使彩度一致」和「使明度一致」這幾點。

下圖是降低頭髮、眼睛和嘴巴顏色的彩度，將搭配度不太好的顏色組合在一起的範例。

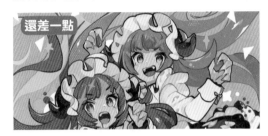

● 主色要確實決定

即使決定好要使用的各種顏色，也要在插畫中挑選出最想展現的「主色」。

其他顏色也會搭配主色來思考，所以比起籠統地選色，會比較少出現猶豫不決的情況。

此外，這樣做還能形成雖然色彩繽紛卻很協調的配色。

右邊插畫色彩相當繽紛，但主色是螢光藍和螢光粉紅。

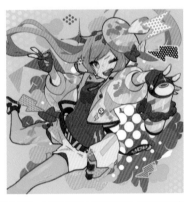

首次出現：J-NERATION《PAINTER》CD 封面插畫

● 思考顏色的面積和位置

若是以鮮艷顏色構成的情況，有時主色很難引人注意，這種時候就要動腦筋思考顏色面積和位置，讓主色顯眼。

右邊插畫是在主色的紅色周圍配置接近互補色的藍色背景色。暖色的紅色具有看起來比冷色的藍色還要突出的特點，所以相當顯眼。

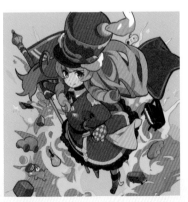

首次出現：J-NERATION《J-NERATION TOYS 2》CD 封面插畫

範例 利用類似色整合

和使用各種顏色相反的,就是維持顏色一致感的類型。以冷色或暖色等類似色整合,不要使用太多顏色來完成插畫。因為使用同色系的顏色,所以較容易整合,插畫的印象也容易決定下來。

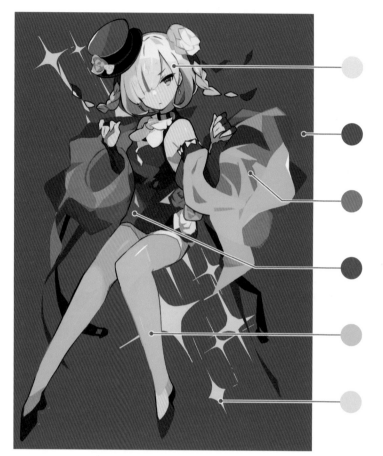

試著將使用的顏色放在色環中……

就能知道除了強調色的黃色之外,是以藍色系來整合。

POINT

在此介紹的插畫是以藍色系的顏色整合。
以類似色整合時,配色要注意以下情況。

· 大量使用主色周圍的顏色。
· 統一色調。
· 確實使用無彩色。
· 強調色使用上比較隨意。

●大量使用主色周圍的顏色

在類似色中呈現出顏色分布的範圍。以這次來說,連色環的淡藍色～藍色(連紫色都使用或許效果也不錯)部分都會盡量選擇。

● 統一色調

因為必須在有限的顏色數量中統一色調,所以角色使用的顏色數量不能太多。因此這次以藍色、深藍色和淡藍色這三色作為主色,並確實加入黑色和白色,藉此增加顏色數量。

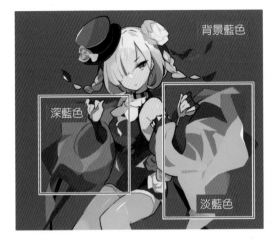

● 確實使用無彩色

確實使用黑色、白色(無彩色)除了能增加顏色數量之外,還能增添變化。雖說是黑色、白色,但稍微混合主色就容易融為一體。以這次來說,就是讓顏色保持些許藍色調。

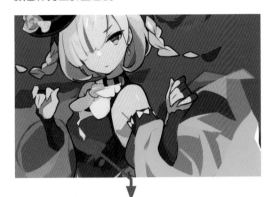

選擇這一區的顏色

不選擇完全無彩色的這一區

將色環移到藍色系

● 強調色使用上比較隨意

強調色基本上只要協調性佳什麼顏色都可以。這次試著以安全的「藍色×黃色」這種基本類型加入強調色。

☑ CHECK

這是以其他類似色整合的類型。

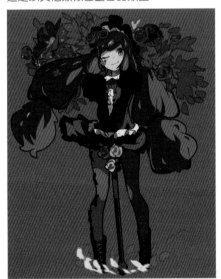

以紅色系顏色整合的類型

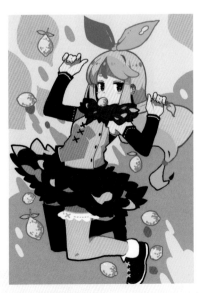

以黃色系顏色整合的類型

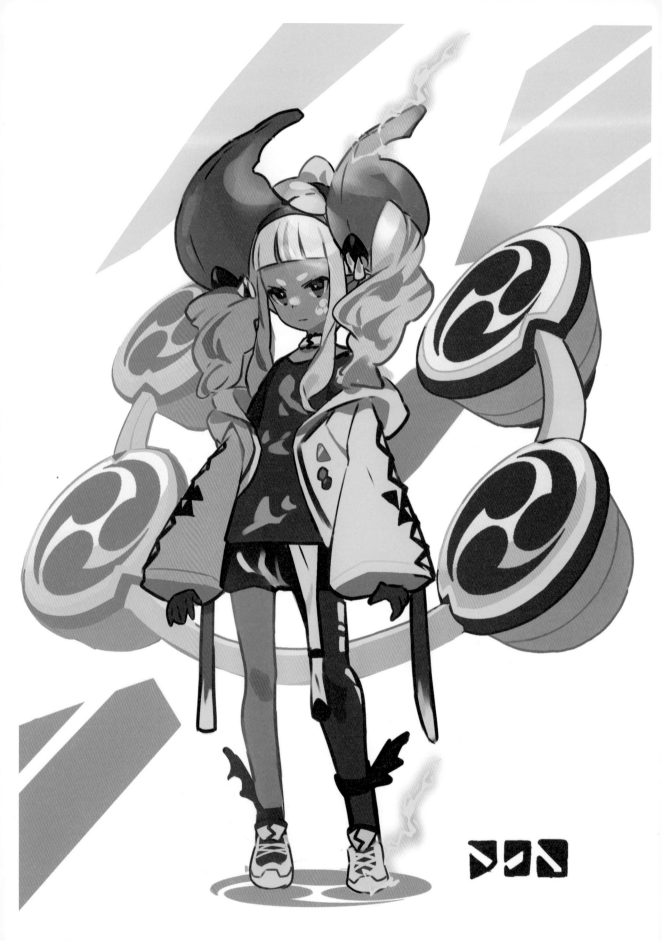

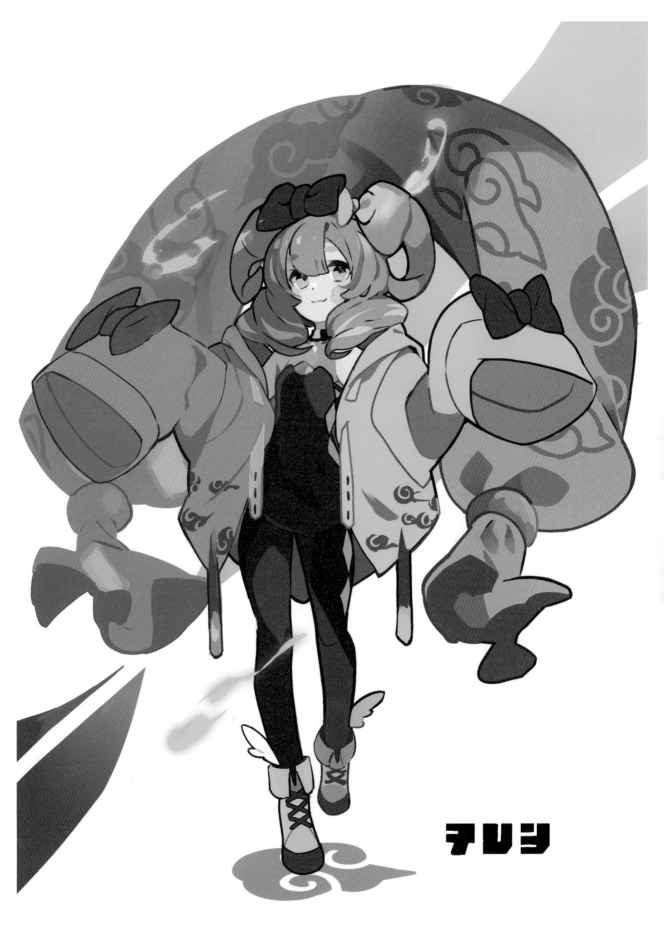

チレシ

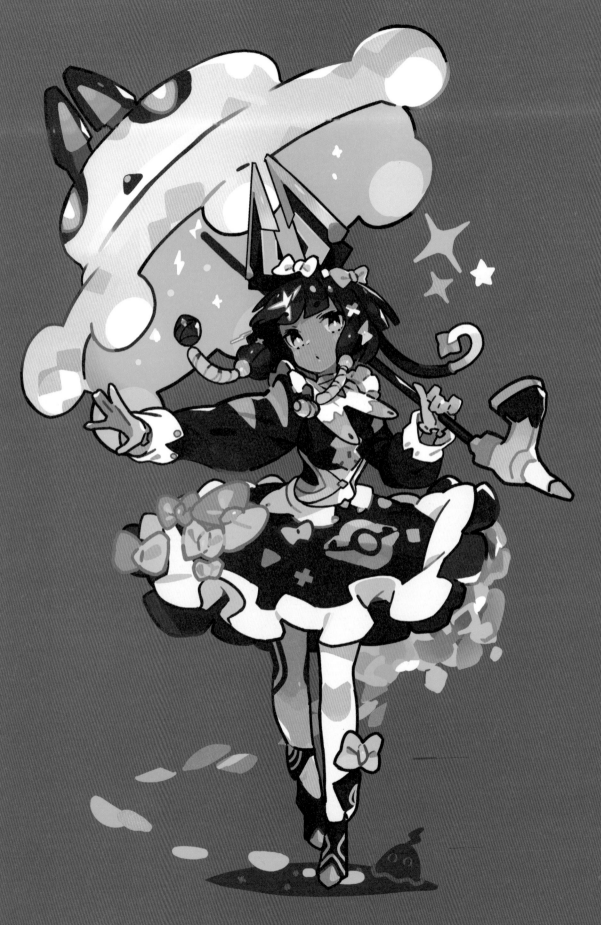

首次出現：くるみつ頻道

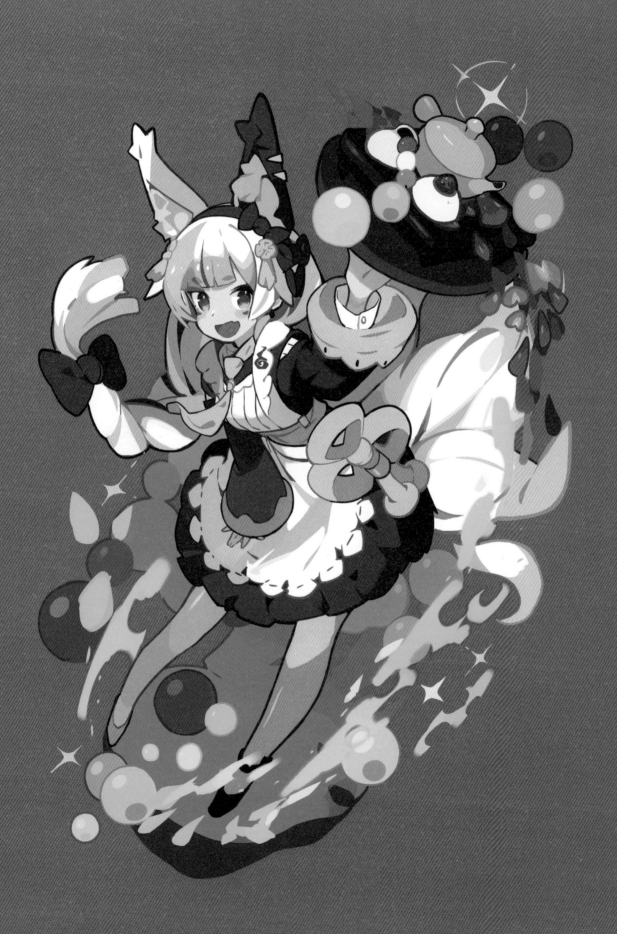

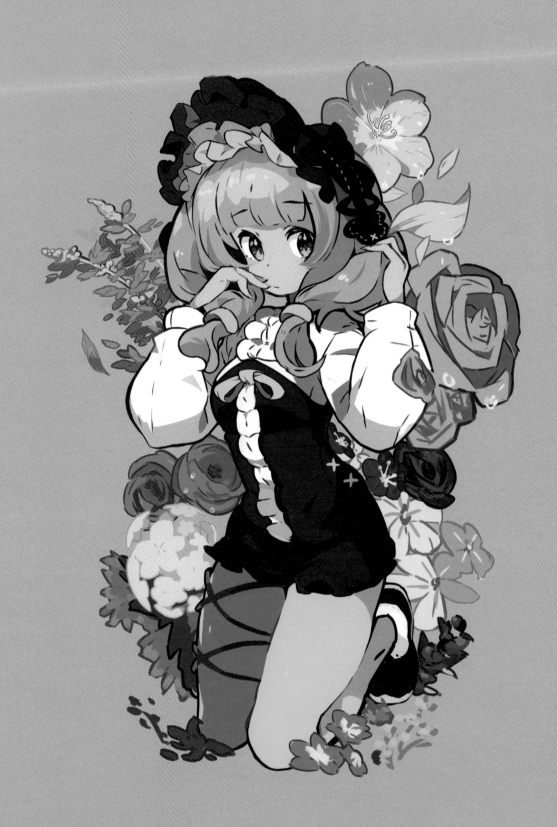

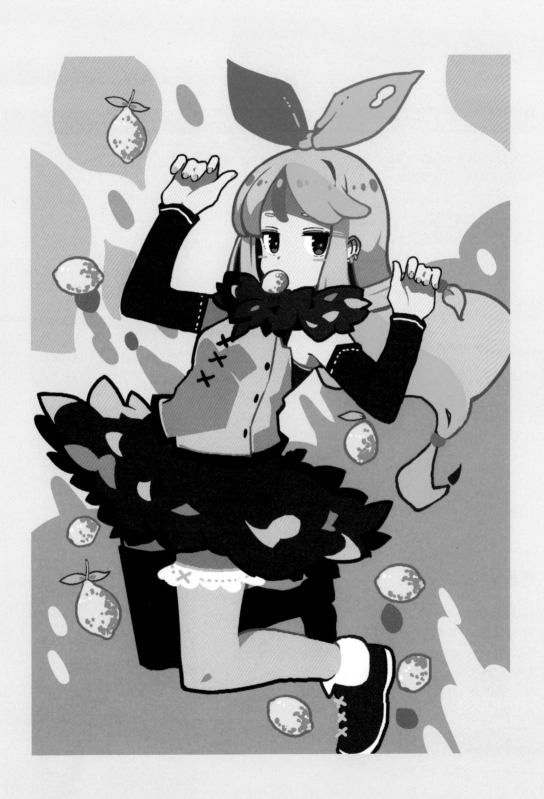

Chapter ④ 角色設計的訣竅

在此要解說設計原創角色時的思考方式和研究方法。角色設計也會多方面牽涉之前在 Chapter ①～③看到的角色表情、姿勢和輪廓、配色等要素，但仔細地去執行這些東西，就能塑造出有魅力的角色。

思考角色設計的方法

每個人研究角色設計的方法都不同。有人是「以換裝娃娃那種感覺去設計」，有的人是「從Q版角色進行角色設計」。在此要介紹屬於我的風格的角色設計。

☑ **CHECK**

POINT

以我的情況來說，大多從以下其中一個方法來進行。

· 從有形之物去設計　　· 從構圖去設計
· 從顏色去設計　　　　· 從個性去設計

進行角色設計、描繪插畫時，最重要的就是「自己的心情」。不是模糊地去描繪，而是心裡一定抱有「我想描繪這種東西」的心情。舉例來說，想描繪充滿活力的角色時，就以有活力孩子的「個性」為主題去描繪。或是透過 SNS、電視或旅行時的景色發現完美配色後，自己也為了挑戰那個發現，以「顏色」為主題去描繪。

我認為在這種情況下會抱持著某種「想要描繪」、「想要表現」的心情。平常有在描繪插畫的人也可以試著在心中整理這個想法：「想描繪怎樣的東西？」舉例來說，如果是「想描繪可愛女孩（這樣就足夠了）」的想法，就試著按照「想要描繪什麼樣的可愛女孩？」→「表情可愛？姿勢可愛？情境可愛？還是衣服可愛？」這樣的步驟深入思考。

除此之外，從別人的角色設計中一定會有「扣子設計處理得非常好」、「袖子設計好可愛！」、「原來有這種穿搭方式！」這種發現，所以有意識地觀察也很重要。

● 從有形之物去設計

這是以實際存在的物體和動物這種「有具體形體的東西（主題）」為主題去擴展創意靈感，再進行角色設計的類型。描繪插畫的契機若非以下說明的「概念」：想描繪的構圖、想使用的顏色、角色個性，就經常使用這種類型。

這是描繪插畫時最常使用的方法，尤其常用於因興趣而描繪插畫的情況。工作上接到某人委託的案件時，某種程度上會有指定的主題，所以使用頻率會下降（當然也會有指定「有形之物」作為主題的情況）。

右邊是以「石蒜花」為主題的角色。

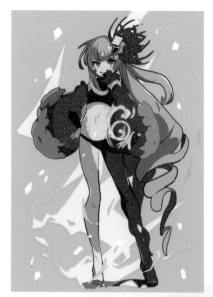

以石蒜花為主題的角色設計。

● 從構圖去設計

這是以想要描繪的「構圖」為主題，搭配構圖去設計角色的類型。想讓角色擺的姿勢和整體構圖的輪廓會變得很重要，所以大多同時進行角色設計、配色和構圖等步驟。

右邊是以「S形輪廓的構圖」為主題的角色。按照「S形→鐮鼬→和風（女忍者）」這種步驟擴展創意靈感，描繪了以振袖呈現動作的姿勢所展現的漂亮S形輪廓。

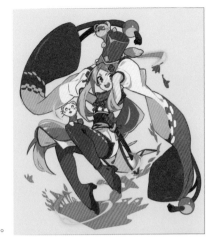

以S形輪廓的構圖為主題的角色設計。

● 從顏色去設計

這是以想要使用的顏色為主題，搭配顏色去設計角色的類型。是想在顏色中帶入訊息時的一種方法。此外，有時也會出現工作上由客戶指定主題顏色的情況，以第一步來說這是難易度最低的，但是一樣要將概念擬人化，光這一點就會覺得困難。

右邊是以「紅色」為主題的角色。我個人出版的同人誌裡有一個《POPLOOP》系列，紅色就是第四集的封面主題顏色，設計了以紅色封面映襯的角色。

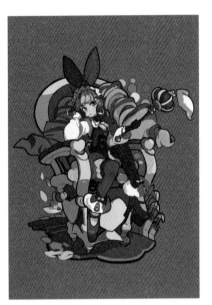

以紅色為主題的角色設計。

● 從個性去設計

這是以個性作為角色設計主題的類型。心裡模糊想著「想畫點什麼」時的第一步，經常會從角色的個性來思考。此外，在工作上遇到客戶提出「希望你畫出心中想像的插畫」這種無主題的委託時，在思考「我的風格」時，最先出現的就是「個性」這種主題。沒有任何主題時，設定「個性」這種主題，就能決定角色設計的大略方向性。

右邊是以「狂熱的、挑釁」個性為主題的角色。表情逞強，服裝和色調則設計成挑釁且惡毒的印象。描繪輪廓時，就算是圓弧也會有意識地畫得較為銳利。

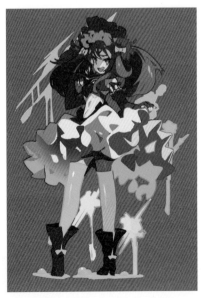

發想自狂熱的、挑釁個性
的角色設計。

範例 從有形之物去設計

在此要介紹描繪右邊 2021 年賀年卡的步驟。干支是「丑」，所以將主題定為「牛」，從這點深入思考要描繪的角色要素。

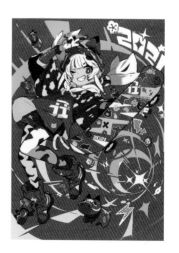

● 從主題去想像

呈現有魅力的角色設計／插畫的訣竅，最重要的就是從大的要素擴展創意靈感。以這次的範例來說，為了將「牛」是主題這件事確實傳達給觀看者，就要深入思考「牛」這個物件。因此聯想遊戲就是作業。從牛開始聯想各式各樣的東西擴張靈感，插畫主題看起來就會更加具體。

試著從牛去聯想

首先列出從「牛」這個大要素聯想到的東西。

然後從列出來的東西中挑選想要在角色設計上使用的（這次是挑選「乳牛」和「紅牛（譯註：福島會津地區的鄉土玩具）」）。從這裡更加深入思考並列出要素。

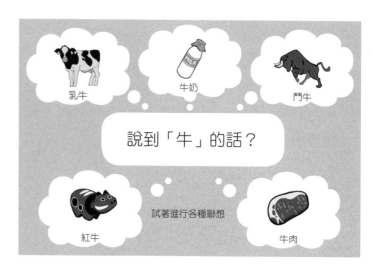

從「乳牛」的形象深入思考

·圖案	·烤肉（牛肉）	·優格
·角	·牛奶	etc…
·巨乳	·牧場	
·鼻環	·奶油	

POINT

總之就是試著列出想到的要素，再從列出來的要素深入思考，就能有新發現，之前想都沒想過的要素也會顯現出來。要素越多描繪插畫的可能性就會越擴大。

從「紅牛」的形象深入思考

· 紅色
· 臉部很有特色
· 圖案（會根據個體而不同？）

· 民間工藝品
· 搖頭
etc…

● 限定要素

擴展創意靈感後，「想要呈現出什麼樣的角色？想要描繪出怎樣的插畫？」就會顯現出來。但是繼續這樣下去，想要描繪出具體插畫時的選項很多，又會為此煩惱。因此要限定列出來的要素。雖然擴展靈感也很重要，但從中限定要素，在呈現有魅力的角色設計／插畫時也一樣很重要。

限定「乳牛」、「紅牛」的深入思考要素

這次是如下方所列，限定使用要素做出選擇。

乳牛

圖案：黑白花圖案
鼻環

紅牛

紅色
臉部很有特色

選擇的要素
選擇的要素不多，而且能知道這是「乳牛」和「紅牛」的特徵。訣竅是選擇許多人會想起的要素作為共識。

避開的要素
「如果是『角』的話，其他生物也有角」、「『巨乳』不稀奇」避開了這種會偏離想要塑造的角色形象的要素。

POINT

加入和主題完全無關、或是完全相反的要素也會很有趣，但考慮這種情況之前，最重要的是要好好加強大要素。

● 從主色去思考

決定顏色的方法和「從主題決定主色」（p.52）一樣，要從這次決定的「乳牛」、「紅牛」聯想到的顏色去思考配色。
主色決定為右邊三色。此外，在此也使用無彩色（p.56）的白色和黑色作為主色。

乳牛的印象色 紅牛的印象色

R：255 R：55 R：231
G：255 G：55 G：30
B：255 B：55 B：39

● 從強調色去思考

以主色為中心思考強調色（根據情況有時也要加上輔助色）。

從角色的個性聯想顏色

我聯想到這三種顏色，從「充滿活力」這個關鍵字選擇顏色時，大部分會是暖色。
總之先保留這三種顏色。

個性 充滿活力

選擇從「充滿活力」聯想到的顏色。

R：254 R：238
G：230 G：122
B：39 B：43

這裡可以選擇自己心中聯想的顏色。

POINT

為個性煩惱時，就試著從「充滿活力、開朗（喜、樂）」、「要強、挑釁（怒）」、「神秘的、美麗、冷靜（哀）」等標準類型去選擇。

COLUMN

顏色的共識

顏色基本上可以優先選擇自己心中的印象，但也有多數人共有的印象。舉例來說，紅色是炎熱的、有活力；藍色是冷靜、沉穩；綠色是寂靜、放鬆這種印象。此外，色調和搭配組合也有各種印象，例如淺色調是淺淺的、虛幻的；黃色、紅色和黑色的搭配組合是挑釁、要注意這種印象。納入這種多數人抱有的共識，就比較容易透過插畫將想表現的事物傳達給觀看者。

寂靜、放鬆

冷靜、沉穩

挑釁、要注意

從角色的外貌聯想顏色

接著要從角色的外貌去思考顏色,這邊也需要
決定流行和插畫世界觀的方向性。

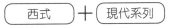

角色的外貌經常會將這兩個搭配組合後再做考慮。

這次流行的方向性決定設成「西式」。賀年雖然肯定是「日式」,但因為我覺得特地設計成納入「西式」要素
的賀年卡角色會比較有趣。
世界觀的方向性打算設計成「現代系列(現代的東西)」。
這是決定插畫主題時,「想畫運動鞋」的想法和「充滿活力」
這種個性形成「輕便流行會很適合」的概念,就變成「輕便
流行=現代系列」的世界觀。

西式 ＋ 現代系列

流行的方向性　　　　世界觀的方向性

POINT

搭配組合還可以考慮「日式＋幻想系列」、「東洋風＋ SF 系列」等各式各樣的類型。此外,也可以
將洋裝改造成和服,或是像現代幻想系列這樣,各自搭配流行和世界觀的複數要素。但若是增加過多
要素,就會亂七八糟沒有一致性,所以要特別小心。

R:254
G:230
B:39

R:254
G:230
B:39

R:254
G:230
B:39

因為要設計成輕便風格,所以想要加入螢光色。再對照從個性「充
滿活力」的關鍵字所保留的暖色,去限定使用的顏色。這次選擇
螢光黃作為強調色。

● 決定配色

在主色三色中加入作為強調色的螢光黃,以這四色為中心進行角色的配色。這
次不加入輔助色,理由是以紅色(紅牛)和黑白(牛)為主色時,若在整體色
調幾乎一致的地方加入輔助色(例如藍色),紅牛的獨特性就會消失。因此追
加的只有強調色。

☑ CHECK

選擇的顏色就依照自己心中的配色規則搭配色
調吧(p.50)!

● 整理決定好的設定

試著整理目前為止決定好的設定。

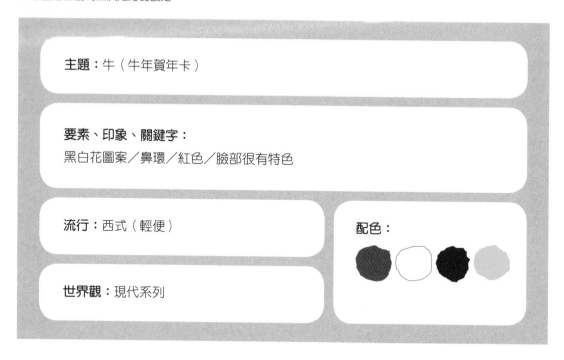

主題：牛（牛年賀年卡）

要素、印象、關鍵字：
黑白花圖案／鼻環／紅色／臉部很有特色

流行：西式（輕便）

世界觀：現代系列

配色：

● 設計角色

試著觀察先前完成的角色設計，直到角色設計完成之前，
已經反覆摸索試驗了很多次。在此也留下摸索試驗的部分，
同時一一解說讓大家容易理解。

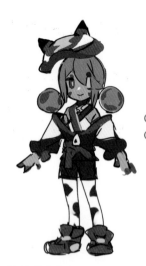
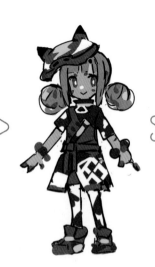
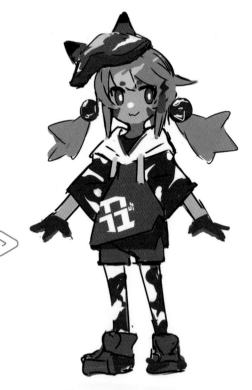

日式氛圍強烈，不是輕便的印象。
而且因為遮住單眼，偏離了充滿活
力的角色。

留下太多日式風格。衣服元素太
瑣碎，不容易理解想展示的東西，
又沒有一致性。

決定！而且在最後畫成一張插畫的過程中調整細微
的角色設計。

中途過程 1

從這裡開始詳細觀察角色設計的模索試驗過程吧！
首先解說中途過程最初階段的設計。
作業過程如下方流程。

①設定年齡將外貌具體化

從「充滿活力」的個性設計成孩子氣的感覺。

②搭配年齡思考服裝

主題是牛，所以容易變成胸部大、強調胸部的服裝，
但要以和此完全相反的形象並包含年齡在內去思考
設計。

③尋找滿意的輪廓

模索自己心中覺得「很好！」的輪廓。

④從輪廓仔細地將內部要素填滿

在填滿的過程中，可能是被賀年卡影響太多吧！日
式氛圍很強烈，西式的輕便感減弱了。此外遮住單
眼後，就偏離充滿活力的角色。
用一句話來說，就是覺得「不是很可愛」。

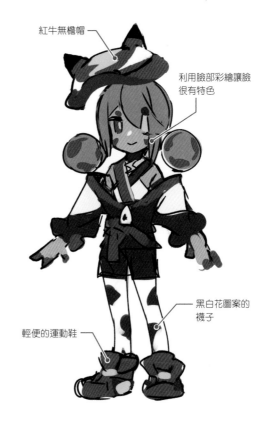

紅牛無櫺帽

利用臉部彩繪讓臉
很有特色

黑白花圖案的
襪子

輕便的運動鞋

☑ CHECK

為了容易理解輪廓，試著以黑色填滿顏色。從輪廓來看的話，肩膀和
丸子頭的邊界很難分辨，而且上半身的輪廓感覺太沉重。
因為偏離這次的企圖，決定進行調整。

角色的輪廓

COLUMN

滿意的輪廓

這種輪廓沒有正確答案，而是因人而異，而且也不是突然在自己心中產生。這也如同 p.11 提到的，
最重要的就是「收集自己認為不錯的東西」，持續地觀察、感受、描繪「不錯的東西」和「觸動自己
心弦的東西」，就會開始慢慢萌芽。我自己是接觸各種插畫、漫畫、遊戲和動畫，累積與他人的對話
和去各地旅行的經驗，持續進行 Negative space Drawing（p.37），藉此挖掘自己心中「覺得滿意的
東西」。

中途過程 2

這是設計的第二階段。中途過程 1 之後的作業過程
如下方流程。

⑤調整髮型
不適合角色的個性,所以調整髮型讓表情確實呈現
出來。

⑥修正服裝
將偏向日式風格的服裝設計改成輕便且容易活動的
設計。

⑦追加要素和強調色
適當地追加黑白花圖案和強調色的螢光黃。

⑧一邊確認是否合乎設定,一邊歸納設計方向
在中途一邊拉遠觀察整體,一邊確認和主題之間的
整合性與色調的平衡,而且注意輪廓等部分時也要
決定細節。
服裝的日式氛圍印象還是很強烈(腰布和腰帶等),
而且覺得襯衫的圖案設計無法往更好的方向歸納出
結論,無法預測未來走向,所以判斷為 NG 情況。
這裡用一句話來說,也是「感覺不太對」。

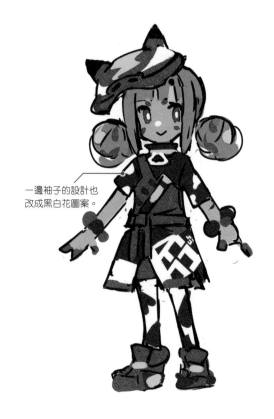

一邊袖子的設計也
改成黑白花圖案。

☑ CHECK

輪廓改善很多。肩膀和丸子頭的邊界變得很清楚,上下的平衡看起來
也很好,但是整體上衣服線條缺乏起伏,設定成包含姿勢和構圖在內
的插畫時,好像缺少了趣味。

角色的輪廓

COLUMN

只先進行角色設計的優點和缺點

只先進行角色設計的優點是描繪包含姿勢和構圖在內的插畫時,不容易產生煩惱。同時進行思考角色
設計和姿勢與構圖時,經常會變得亂七八糟。像這次一樣遵循步驟,傾注全力在每一件事情上,思考
的難易度就會降低。而缺點則是畫成一幅插畫時,成果和印象完全不同,最後白費工夫。

決定

右邊就是決定下來的角色設計。

採用街頭時尚（滑板時尚）作為輕便的服裝，並試著選擇 oversize 的衣服。

想要吸引目光的部位（在此是髮型的丸子頭）則以誇張方式描繪出來。

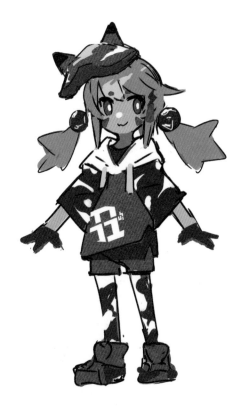

☑ CHECK

讓輪廓帶有起伏變化，讓角色擺出姿勢時的目標是要容易呈現出動作。此外，雖然目前為止都是 A 形輪廓，但讓輪廓帶有起伏變化，就會形成偏向菱形的輪廓。

角色的輪廓

POINT

雖說是決定版，但此時完成度大概到 80% 左右。這是因為要在描繪包含姿勢和構圖的插畫過程中，進行角色設計的細微調整。

如果是工作案件幾乎不可能決定後再做改變，但出於興趣描繪的插畫可以隨意改變，所以盡量靈活調整。

● 思考構圖和姿勢

決定角色設計後，再描繪成一幅插畫。我也希望 2021 年是活躍之
年，所以特意呈現出角色好像猛然往前飛出去般的構圖。

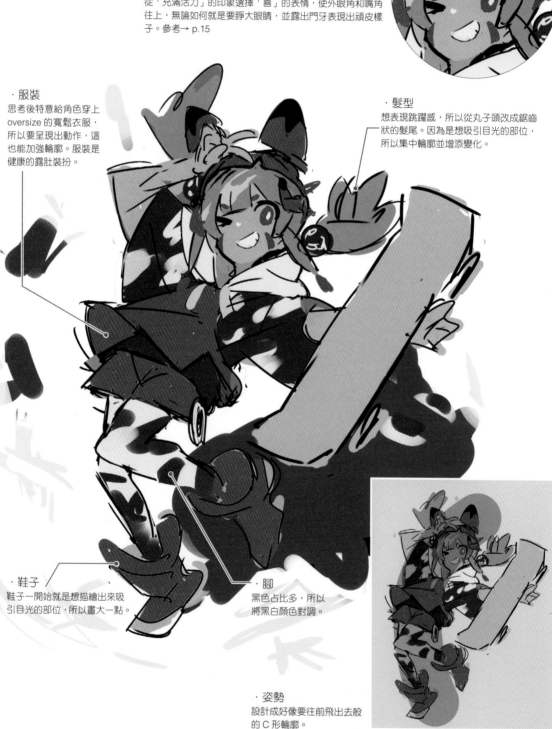

・表情
從「充滿活力」的印象選擇「喜」的表情，使外眼角和嘴角
往上，無論如何就是要睜大眼睛，並露出門牙表現出頑皮樣
子。參考→ p.15

・服裝
思考後特意給角色穿上
oversize 的寬鬆衣服，
所以要呈現出動作，這
也能加強輪廓。服裝是
健康的露肚裝扮。

・髮型
想表現跳躍感，所以從丸子頭改成鋸齒
狀的髮尾。因為是想吸引目光的部位，
所以集中輪廓並增添變化。

・鞋子
鞋子一開始就是想描繪出來吸
引目光的部位，所以畫大一點。

・腳
黑色占比多，所以
將黑白顏色對調。

・姿勢
設計成好像要往前飛出去般
的 C 形輪廓。

● 完成角色設計

決定詳細的設計和配色，完成角色的部分。

配色的平衡

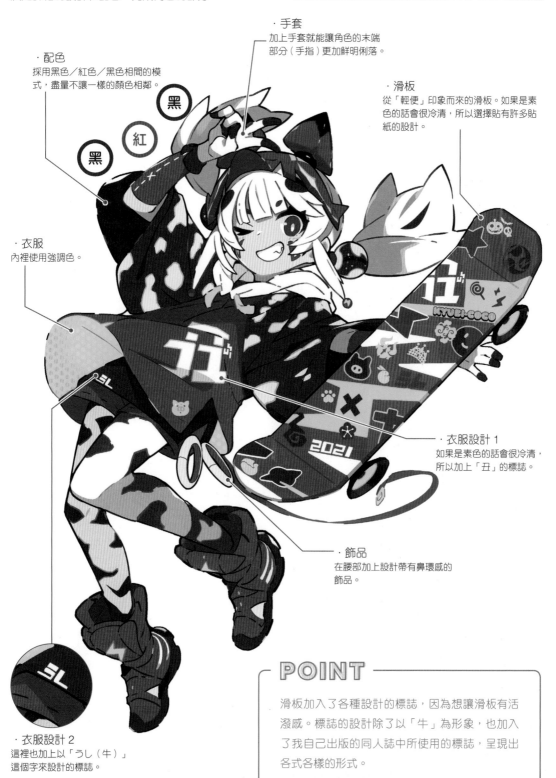

・手套
加上手套就能讓角色的末端
部分（手指）更加鮮明俐落。

・滑板
從「輕便」印象而來的滑板。如果是素
色的話會很冷清，所以選擇貼有許多貼
紙的設計。

・配色
採用黑色／紅色／黑色相間的模
式，盡量不讓一樣的顏色相鄰。

黑
紅
黑

・衣服
內裡使用強調色。

・衣服設計 1
如果是素色的話會很冷清，
所以加上「丑」的標誌。

・飾品
在腰部加上設計帶有鼻環感的
飾品。

・衣服設計 2
這裡也加上以「うし（牛）」
這個字來設計的標誌。

POINT

滑板加入了各種設計的標誌，因為想讓滑板有活
潑感。標誌的設計除了以「牛」為形象，也加入
了我自己出版的同人誌中所使用的標誌，呈現出
各式各樣的形式。

最後加上背景完成插畫。背景在紅色底色添加缺乏的色調，加入熱鬧的紅牛和新年風的物件，設計出好
像和角色一起猛然飛出去的感覺。

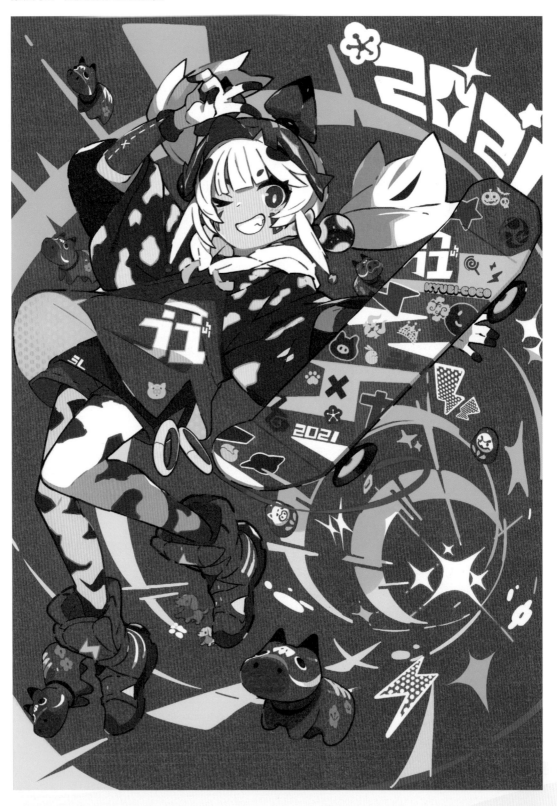

角色設計的小技巧

在此要介紹我平常進行角色設計時經常使用的小技巧。

・小配件和飾品等部件要畫大一點

將小配件和飾品畫大一點，就能成為該角色的重
點。這樣會產生一看就知道的獨特性，所以能形
成有特色的角色。

・增添小花樣的訣竅

這是為了填滿整個都是黑底令人覺得冷清的部分，加強資訊量的小技巧。經常利用以下三個概念進行：

1. 加入圖案。
2. 事先決定要使用的部件（我的話是蝴蝶結）。
3. 動腦筋設計縫線或末端部分的形狀。

・做出非對稱設計

這樣能呈現出特色同時又能增加資訊量。人的手腳都各
只有兩隻，如果分別做成相同設計就會很無趣，這是經
常使用的小技巧。在現實世界大多會看起來很奇怪，但
插畫是自由的。

・利用臉部彩繪等效果增添變化

有時也會希望大家注意臉部，這是為了
增加資訊量而加入的小技巧。相反地，
不需要太顯露的部分就要降低資訊量。

・缺乏的顏色要利用背景色和輪廓光加入

經常會加入接近主色的互補色（p.58），使畫面色彩
繽紛。若「利用臉部增添變化」的小技巧還不夠時，
就利用背景色和輪廓光加強。

☑ CHECK

輪廓光是指光從物體背後照射，使輪廓明亮、強調輪廓的效果。可以拿來增添變化、表現立體感，避
免背景和角色融為一體。加上接近白色或背景色的顏色，就會形成自然印象，但特地選擇偏離這些顏
色的繽紛色調，也會很有趣。

範例 從構圖去設計

右邊是以想要描繪的構圖為主題進行角色設計的插畫。這與「從有形之物去設計」的範例不同,角色設計、配色以及構圖全都會同時進行,而且也決定了作為題目的「雙胞胎」、「女僕」這些要素。

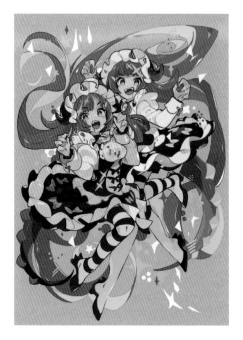

● 從想要描繪的構圖去思考

思考活用題目「雙胞胎」、「女僕」的構圖。我打算挑戰只能以雙胞胎(兩個人)展現的構圖。

・如果是兩個人的姿勢就會有四隻腳,所以想要漂亮地展現出腳部。
・決定將兩人交纏姿勢以「菱形」輪廓的構圖去表現。

「菱形」輪廓的構圖

漂亮地展現腳部的姿勢。因為有兩個角色,腳會往四個方向伸展。

● 添加要素並填滿設計

一邊添加題目「女僕」的要素，一邊填滿角色設計和構圖、姿勢。

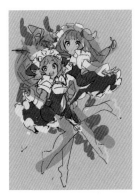

「S形」輪廓的構圖

・頭部裝飾
追加有毛茸茸褶邊的髮飾。

頭部要素不足，所以追加羊角。以「追加女僕服飾的褶邊要素
→毛茸茸褶邊→毛茸茸＝羊→羊角」這種方式擴展創意靈感。

・髮型
利用髮型調整，讓各個角色的輪廓都
接近 S 形。

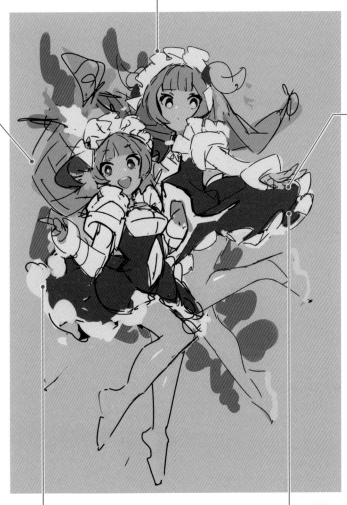

・服裝 1
追加女僕服飾的毛
茸茸褶邊。

・服裝 2
讓裙子輕飄飄地往兩旁展開，就能
強調菱形構圖。

● 試著轉換思考方向

雖然到此為止已經填滿角色設計，但自己實在無法接受。不能順利整合時，試著一邊分析現狀一邊轉換思考方向也是很重要的。

確認現在的狀況

確認現在的狀況，嘗試整理問題點。

設計普通

女僕和羊角都有軟綿綿且可愛、溫柔的印象。變成「可愛×可愛」的普通設計。

輪廓不合理

想讓角色在菱形構圖中分別呈現 S 形姿勢時，無論怎樣都很難形成漂亮又自然的輪廓。尤其想要利用頭髮保持構圖的平衡，但又要維持可愛髮形，就很難同時營造出自然的髮流。

為了解決上述的問題點，做出必須轉換思考方向的判斷。

轉換思考方向

下方是轉換思考方向時的思考流程。

思考新點子

因為「可愛 × 可愛」形成普通設計，就想到如果特地追加與女僕的「可愛」相反的要素時，又會變成怎樣？

 試著思考「挑釁」的要素。

列舉「挑釁」的要素

想到並列出殭屍／大砲／炸彈／肉食動物／火焰／拳擊／日本刀／雷／恐龍等「挑釁」要素。在這當中選擇與褶邊的毛茸茸相反，帶有「刺刺的」印象的「恐龍」。

 添加恐龍的要素後……

思考是否能清除問題點

將「可愛 × 挑釁」這種相反要素搭配組合後，就不會變成普通設計，同時使用髮尾和尾巴，能讓角色的姿勢形成自然的 S 形輪廓。

添加恐龍要素後，判斷可以解決這兩個問題點。

☑ CHECK

利用相似要素統一氛圍也很好，但不能順利整合時，特地選擇相反要素也是很重要的一件事。
就像將鹹的生火腿和甜哈密瓜搭配在一起的蜜瓜生火腿，以及將女性風服飾和男性風服飾搭配起來的可愛帥氣混搭一樣，經常看到將相反東西搭配組合的類型。

● 再次填滿設計

平均地添加女僕的可愛（甜美）和恐龍的挑釁（帥氣）要素。

（雙胞胎）＋（女僕）＋（菱形構圖）＋（S形姿勢）＋（恐龍）

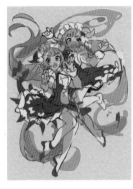

利用頭髮和尾巴加強角色的「S形」輪廓。

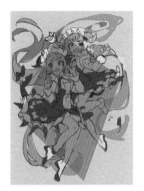

添加要素時要避免破壞兩人交纏形成的「菱形」構圖的輪廓。

使頭髮和尾巴捲起來，藉此配置細緻的S形輪廓。這樣可以表現出柔和的髮流，呈現出空氣感般的樣貌。

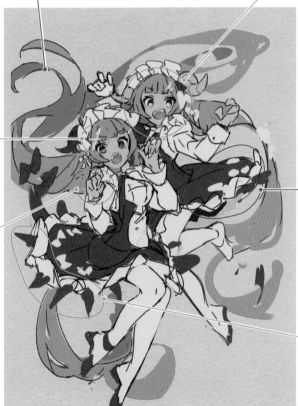

以爪痕為形象宛如抓傷般的設計。

以恐龍為形象的可怕手勢和長指甲。

已經加入挑釁的要素，所以角色的表情也設計成上揚的眉毛，追加獠牙（虎牙）。

追加蝴蝶結作為可愛主題。

鋸齒狀是恐龍的頭冠形象。

● 思考顏色

決定主色和輔助色。這個插畫的重點是想要展現腳部，所以一開始就決定將加在腳部的顏色作為主色。嘗試各種顏色直到決定好顏色為止，在自己心中選擇「就是這個！」的顏色。決定主色後，在雙胞胎的頭髮加上輔助色。

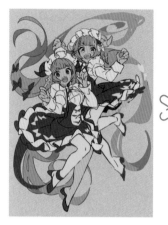

腳部顏色就是這個插畫的主色。填滿角色設計和構圖時，也要摸索出能表現最有魅力的腳部色調。

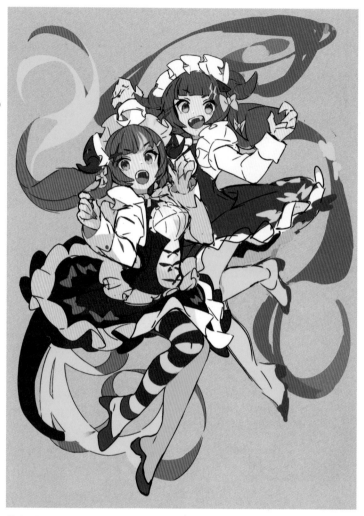

輔助色就是雙胞胎的髮色。因為是雙胞胎，所以有時會特別想要改變顏色，以暖色和冷色設計成對比的顏色。

POINT

以我而言是經常將主色加在腳部。

☑ CHECK

這個插畫最初就決定了作為主色的一個顏色，並限定適合主色的顏色，以這種方式決定其他顏色。
加在腳部的主色設定為「黃色」，接著考慮適合黃色的顏色是「紅色」，便決定了前面角色的髮色。
後方角色的顏色想要透過對比保持平衡，所以選擇和紅色形成對比而且也適合黃色的「紫色」。就像
這樣一個接一個地決定每一個顏色。

● 完成角色設計

決定詳細的設計和配色，完成設計。

配色的平衡

·挑染
在頭髮加入挑染，
使配色更熱鬧。

·抓痕
以爪痕為形象的
抓痕。

·臉部
加上臉部彩繪使瞳孔
變銳利，加強挑釁印
象。

·黏糊糊的血
宛如黏糊糊的血一樣
的設計。

·指甲
指甲設計成色彩繽紛且時尚的感覺。利用冷
色和暖色呈現出雙胞胎各自的個性，同時也
加入顯示兩人為雙胞胎的統一色（黃色）。

·蝴蝶結
為了讓裙子增添小花
樣，追加了蝴蝶結，也
會增添可愛度。

·刺
如果維持恐龍原本刺刺
的印象會太過強烈，所
以安排成像褶邊一部分
的設計來進行些微改
造，營造柔和印象。

·尾巴
恐龍的尾巴。將頭冠變
形呈現出誇張設計。

·可愛 × 挑釁的
袖子要改造得很可愛，
指甲則以恐龍的形象塑
造成尖銳且挑釁的印
象。

·輪廓光
利用輪廓光追加強調
色。

·非對稱
腳部只在單側加入直條
紋，做成非對稱設計。

·鞋子
恐龍頭冠的形象。

POINT

這個插畫最想展現出腳部的漂亮線條，也希望觀看者的視線一開始就落在
腳上。因此上半身是利用女僕服飾的飄揚感和長髮，呈現要素眾多且熱鬧
的感覺，但下半身則是形成強調修長腳部線條的簡單輪廓。

● 完成插畫

背景以橙色上色，配置星星和圓形等簡單圖形來加強菱形輪廓。插畫整體上想要盡量加入大量顏色，所以配色是以不太使用在角色身上的藍色為主。

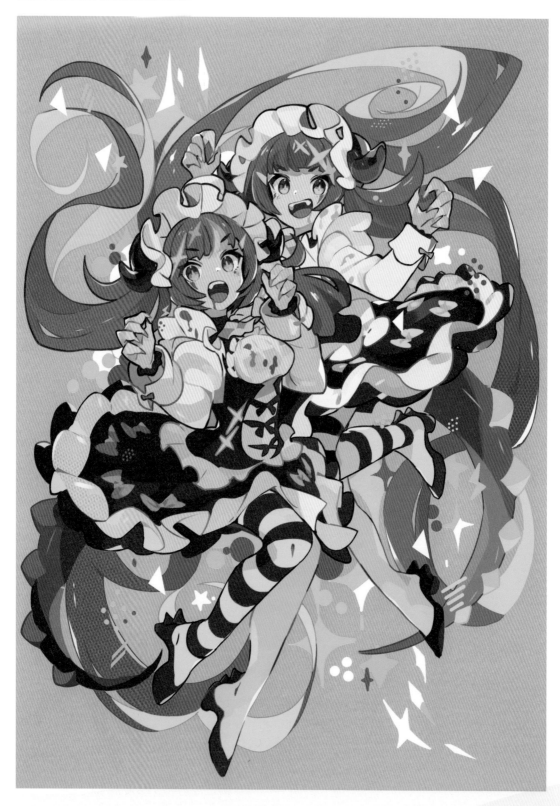

腳部顏色的類型

這次將腳部顏色設計成黃色，但也考慮過像右圖的其他類型。老實說我覺得每個顏色都適合，但特地從裡面選擇了黃色。

腳部顏色會成為主色，所以這是思考其他部分顏色時的基準。因此這次的類型就是只有腳部顏色沒有限制，可以隨意選擇。

這就像先有角色個性，或是「從有形之物去設計」（p.72）時一樣，只要決定主題擁有的顏色印象，使用的顏色就會受到限制。

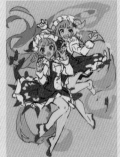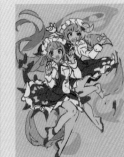

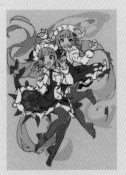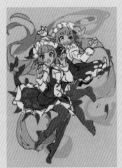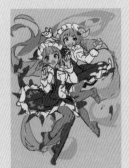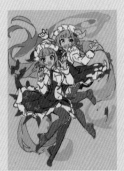

背景色的類型

雖然將背景色設為橙色，但也能充分考慮其他顏色。如果選擇接近腳部黃色的顏色，就會傳達腳部顏色就是主色，同時又能強調角色的輪廓，而且即使選擇接近髮色的粉紅色或互補色的藍色系，腳部輪廓也會很顯眼，所以很有魅力。

實在難以自己決定時，就請朋友幫忙看看，詢問第三者的意見再決定。

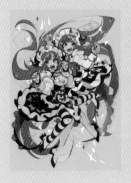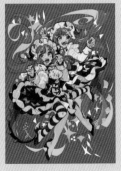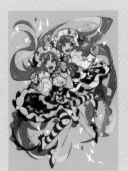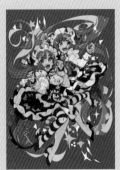

範例 從顏色去設計

右邊是想要表現藍色的美麗，以及藍色能展現到怎樣的範圍而描繪的插畫。在此要介紹到插畫完成為止的流程和思考過程。

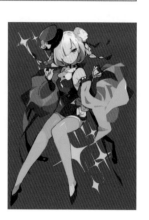

● 從顏色去想像

決定主題色，這次選擇了藍色。
雖說是「藍色」，但有各式各樣的「藍色」。首先就是試著排列出自己想使用的「藍色」。

喜歡的藍色

藍色＋黑色　　藍色＋白色

R：108	R：76	R：0	R：27	R：223
G：197	G：30	G：133	G：36	G：241
B：199	B：131	B：192	B：52	B：245

試著從「藍色」聯想

試著列出從「藍色」這個關鍵字聯想到的，而且好像能用於角色設計的要素。

- 藍色的花　　・海　　　　・夏天
- 冰　　　　　・魚　　　　etc…
- 雪的結晶　　・汽水

這次決定從「藍色玫瑰」來設計。

從「藍色的花」深入思考

靈光一閃想到「藍色的花」，所以從這裡開始深入思考。

- 勿忘草　　　・羽扇豆
- 粉蝶花　　　・藍玫瑰
- 矢車菊　　　・琉璃草　　　etc…

● 製作顏色草圖

以想要使用的「藍色」和深入思考後的要素作為基礎製作草圖。這次顏色很重要，所以製作了決定顏色的草圖。

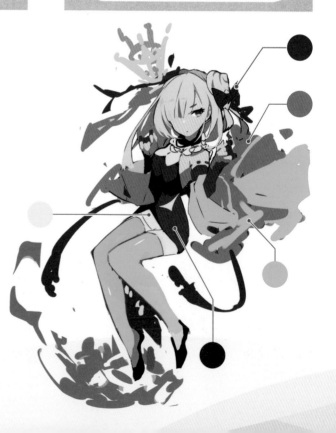

POINT

從顏色的印象事先決定角色個性的方向性。這次的設定為「冷靜」和「哀」，故意選擇和顏色印象完全相反的個性也會很有趣。

● 填滿設計

以顏色草圖為基礎，填滿角色設計。

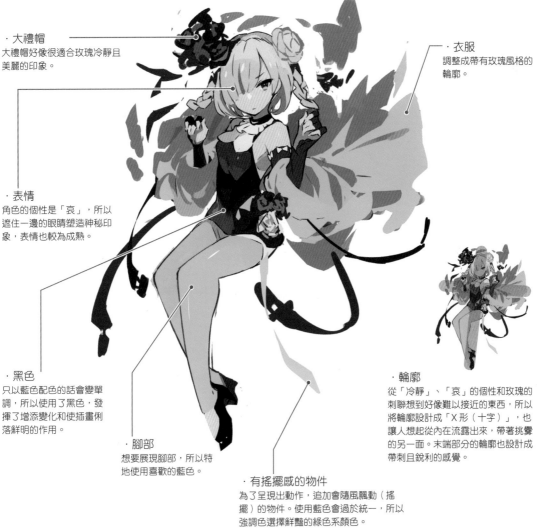

・大禮帽
大禮帽好像很適合玫瑰冷靜且美麗的印象。

・衣服
調整成帶有玫瑰風格的輪廓。

・表情
角色的個性是「哀」，所以遮住一邊的眼睛塑造神秘印象，表情也較為成熟。

・黑色
只以藍色配色的話會變單調，所以使用了黑色，發揮了增添變化和使插畫俐落鮮明的作用。

・腳部
想要展現腳部，所以特地使用喜歡的藍色。

・有搖擺感的物件
為了呈現出動作，追加會隨風飄動（搖擺）的物件。使用藍色會過於統一，所以強調色選擇鮮豔的綠色系顏色。

・輪廓
從「冷靜」、「哀」的個性和玫瑰的刺聯想到好像難以接近的東西，所以將輪廓設計成「X形（十字）」，也讓人想起從內在流露出來，帶著挑釁的另一面。末端部分的輪廓也設計成帶刺且銳利的感覺。

POINT

以同色系顏色整合插畫時，若在無彩色的「黑色」和「白色」中也使用稍微帶有同色系的顏色，一致感就會更好。

這次的插畫則是選擇了在黑色和白色中稍微加入藍色調的顏色。

同樣地膚色也設定成稍微加入藍色調的顏色。

一般的黑色和白色

＋藍色調的黑色和白色

一般的膚色

＋藍色調的膚色
接近藍色

● 完成角色設計

決定細節並完成設計。

配色的平衡

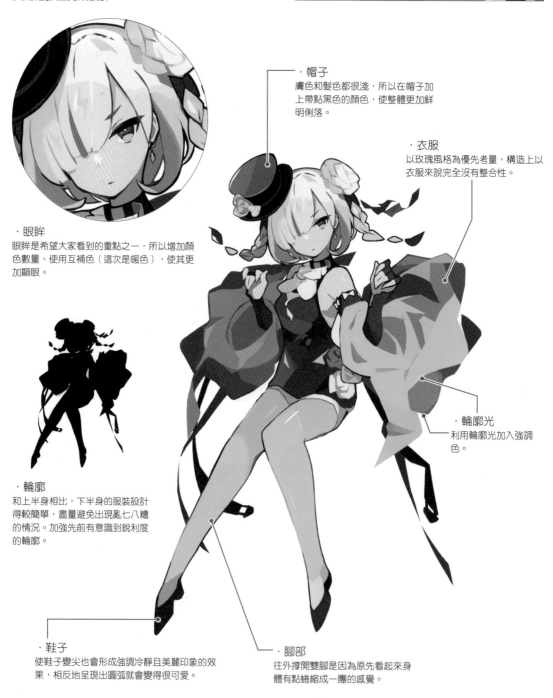

· 帽子
膚色和髮色都很淺，所以在帽子加上帶點黑色的顏色，使整體更加鮮明俐落。

· 衣服
以玫瑰風格為優先考量，構造上以衣服來說完全沒有整合性。

· 眼眸
眼眸是希望大家看到的重點之一，所以增加顏色數量、使用互補色（這次是暖色），使其更加顯眼。

· 輪廓光
利用輪廓光加入強調色。

· 輪廓
和上半身相比，下半身的服裝設計得較簡單，盡量避免出現亂七八糟的情況。加強先前有意識到銳利度的輪廓。

· 鞋子
使鞋子變尖也會形成強調冷靜且美麗印象的效果，相反地呈現出圓弧就會變得很可愛。

· 腳部
往外撐開雙腳是因為原先看起來身體有點蜷縮成一團的感覺。

☑ CHECK

在末端部分（腳部、手部、衣服尾端、髮尾、整體邊緣部分等處）加上黑色或接近黑色的顏色後，插畫就會更加鮮明俐落。

● 完成插畫

這是以「藍色」為主題的插畫,所以設計成藍色背景。已經加入效果的星星,但如果這部分也設計成藍色會覺得很單調,所以改成強調色的黃色。

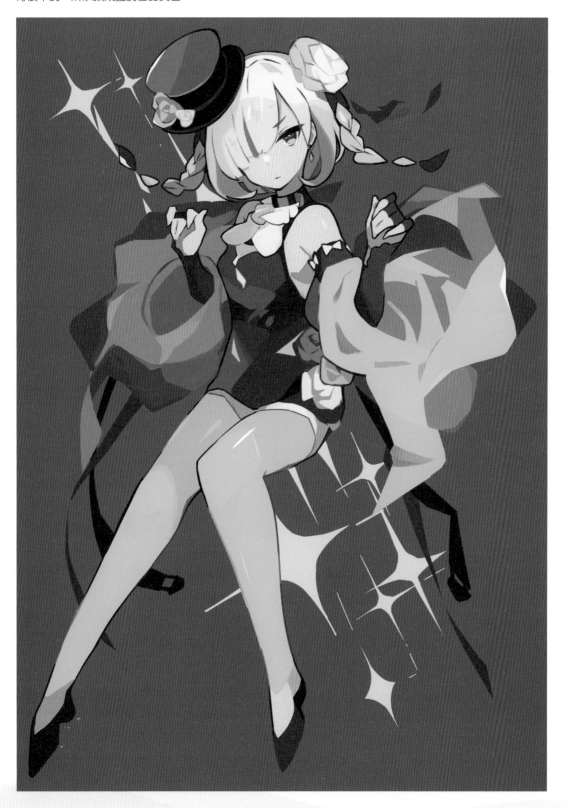

背景色造成的印象差異

雖然是以藍色為主題的插畫,但也特地嘗試不同顏色的背景類型。

這是顏色協調性佳的基本類型。在背景塗上藍色的互補色「黃色」,角色就會格外顯眼。但是整體插畫的顏色數量增加後,反而出現冷清感,所以利用背景效果填補不足的顏色數量。

還差一點

若是綠色系列的背景,角色的色調就會模糊不清,給人還差一點的印象。

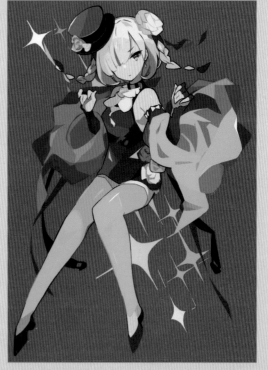

這個類型也是在背景塗上和藍色協調性高的顏色,訣竅就是不使用純正的紅色,而是塗上接近粉紅色的螢光色。

配合背景色調整膚色

如同 p.93 所解說的，這次是包含背景以藍色系的顏色整合整體的插畫，所以膚色也設定成加入些許藍色調的顏色，使其融為一體。

我的插畫大部分都是表現出形象的背景，大致上會意識到自然光的存在。因此背景若是黃色或粉紅色，膚色也可以配合背景色，讓膚色變亮。

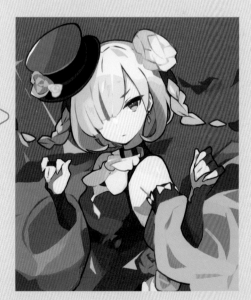

配合背景將膚色調亮的類型

範例 | 從個性去設計

右邊插畫是「漫畫市集98」來邀稿的場刊及海報用插畫，除了要我加入「眼鏡」和「漫畫市集工作人員袖章」之外，還有一個要求是希望以我的風格自由插繪。「對方說可以自由發揮，反而會猶豫不決」這是人們常有的情況，為了解決這個問題，就從「我的風格是什麼？」→「有活力的個性」來思考，將角色的個性作為設計的線索。

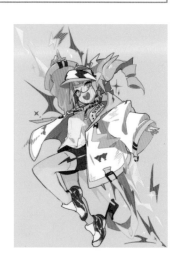

● 思考角色的個性

將角色的個性決定為「充滿活力」，從這點去思考姿勢和構圖。如同 p.30 解說的，將手腳朝向身體外側，或是伸展手腳，就能帶來充滿活力的印象。

優先思考「充滿活力」的姿勢。設計成挺直身體，往畫面左上方上升的姿勢。

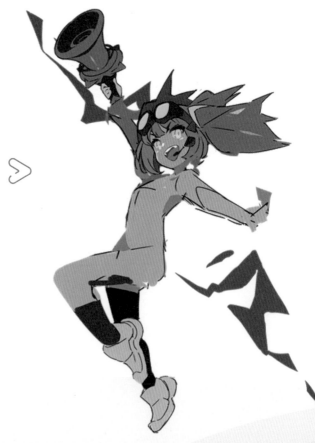

不考慮服裝，先利用素體描繪。

☑ CHECK

反覆摸索試驗的過程也會在 p.102 介紹。

● 追加要素

填滿設計。這個作業是要在素體追加細微要素，這次先深入思考「充滿活力」的個性再去考慮要素，最後決定加入我經常使用的要素中，搭配度似乎特別好的「輕便」和「雷」。

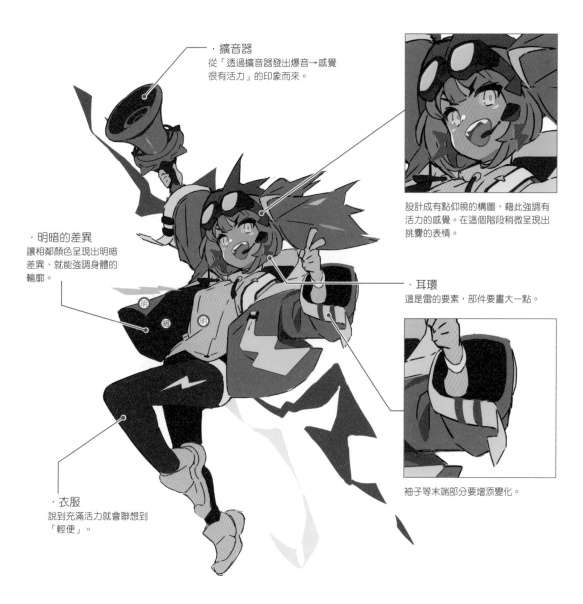

・擴音器
從「透過擴音器發出爆音→感覺很有活力」的印象而來。

・明暗的差異
讓相鄰顏色呈現出明暗差異，就能強調身體的輪廓。

・衣服
說到充滿活力就會聯想到「輕便」。

設計成有點仰視的構圖，藉此強調有活力的感覺。在這個階段稍微呈現出挑釁的表情。

・耳環
這是雷的要素，部件要畫大一點。

袖子等末端部分要增添變化。

☑ CHECK

「眼鏡」和「漫畫市集工作人員袖章」是必備品。在這個時點擴大對眼鏡的定義，選擇了護目鏡，但對方確認時表示 NG，所以決定修正。

眼鏡（護目鏡）　　　　　　袖章

●完成角色設計

反覆摸索試驗後要填滿詳細的設計，完成角色設計。主題是雷，氛圍與 p.52 的雷有所不同，所以即使是相同主題，也要研究不同的設計方法。

配色的平衡

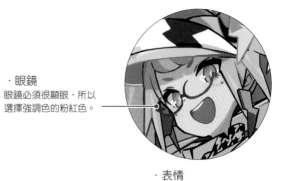

・眼鏡
眼鏡必須很顯眼，所以選擇強調色的粉紅色。

・表情
消除挑釁的表情，轉向「可愛＋充滿活力」的角色的方向。

・右手
放棄讓角色手拿擴音器，設計成操控雷的感覺。

・髮型
為了表現出雷的感覺，髮型也設計成鋸齒狀。

・領子
脖子部位很冷清，所以試著加入千鳥格圖案。

・圖案
為了增添小花樣，試著以圓點加入雷的圖案。

・鞋子
以真的有在穿而且很喜歡的鞋為基礎進行改造。

・雷的要素
在髮夾、瞳孔、外套和緊身褲等各個地方點綴上雷的圖案。

> ## POINT
>
> 角色主要是以主色的黃色＋輔助色的綠色、藍色，以及無彩色的白色和黑色構成。打算增加顏色數量，利用背景雷的效果加入缺少的紅色系顏色。

● 完成插畫

最後以接近主色的顏色將背景塗滿顏色，保持配色平衡。

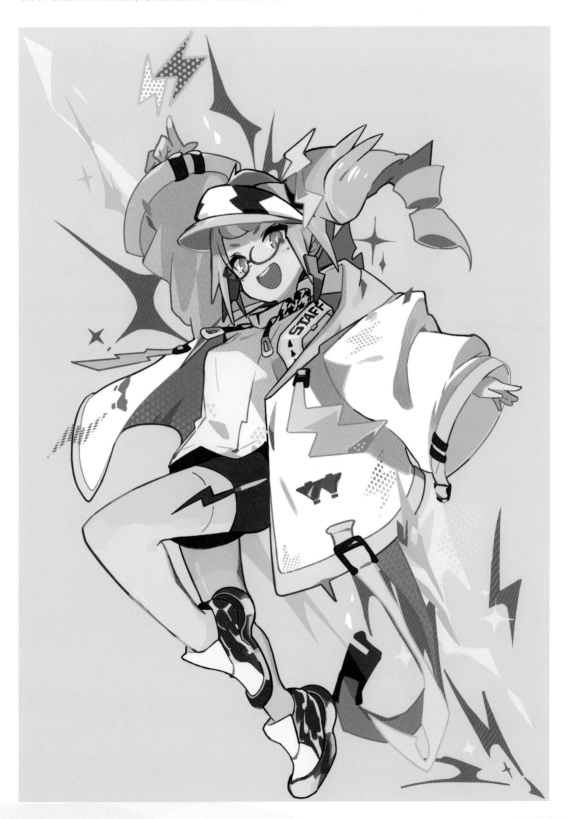

不要妥協，反覆進行摸索試驗

直到抵達最終結果為止，反覆進行了多次摸索試驗，所以在此要介紹部分過程。反覆摸索試驗的過程中經常看不到出口覺得很辛苦，但不要妥協並思考到自己能接受的程度，就一定會成為自己的糧食。

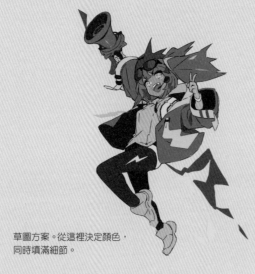

草圖方案。從這裡決定顏色，同時填滿細節。

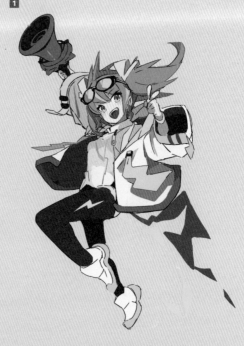

頭髮以茶色開始上色，在頭髮加上動作表現出跳動感，接著在頭髮加入紅色並調整顏色的平衡。

茶色和紅色是稍微暗沉的顏色，所以配合主色的螢光黃提高彩度。頭髮的動作也經過反覆的摸索試驗，所以改變了形狀。

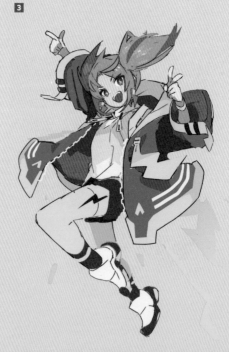

試著將外套的顏色和內搭服的顏色對調，變成稍微強烈的印象，而且很難呈現出輪廓。

COLUMN

4

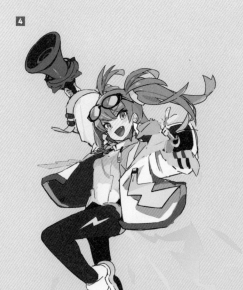

覺得紅色和藍色可能太強烈，重新修正色調。外套的顏色改回白色，試著將藍色作為強調色。髮量也稍微減少。

5

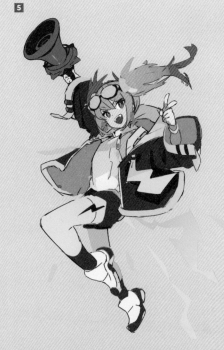

決定稍微減少顏色數量。外套的顏色改成黑色，呈現出正在煩惱的感覺。

6

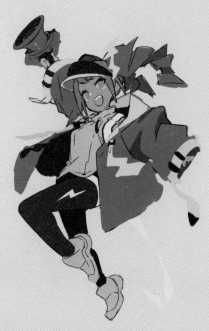

怎樣都無法接受目前的設計，而且再思考下去也毫無進展，所以暫時重來。只留下主色的螢光黃，並將外套改回灰色。重新修改角色設計，調整髮型和頭部部件。

7

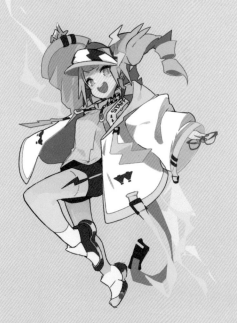

配色也重新思考，已經相當接近完成狀態。

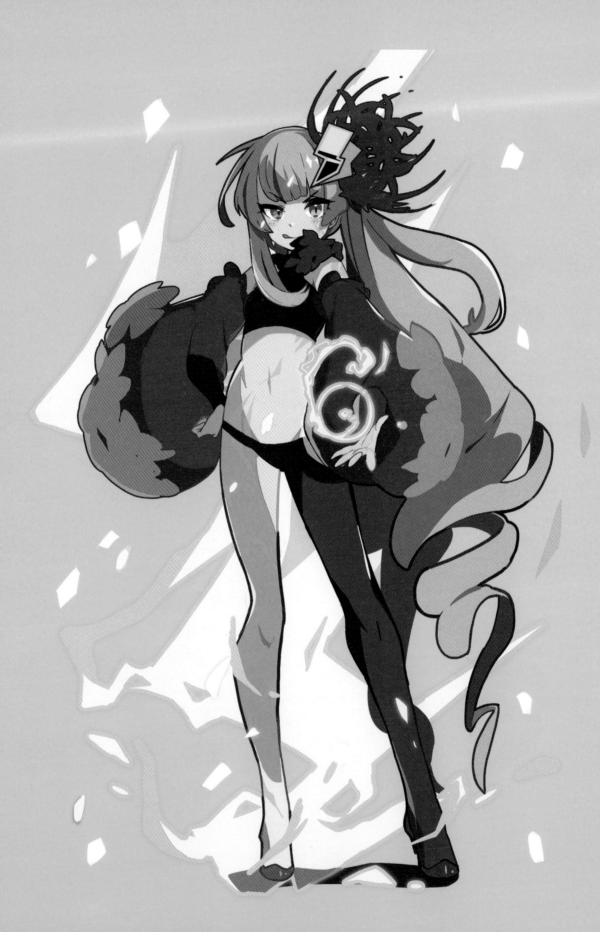

　首次出現：くるみつ個人誌《POPLOOP vol.5 HACONIWA》

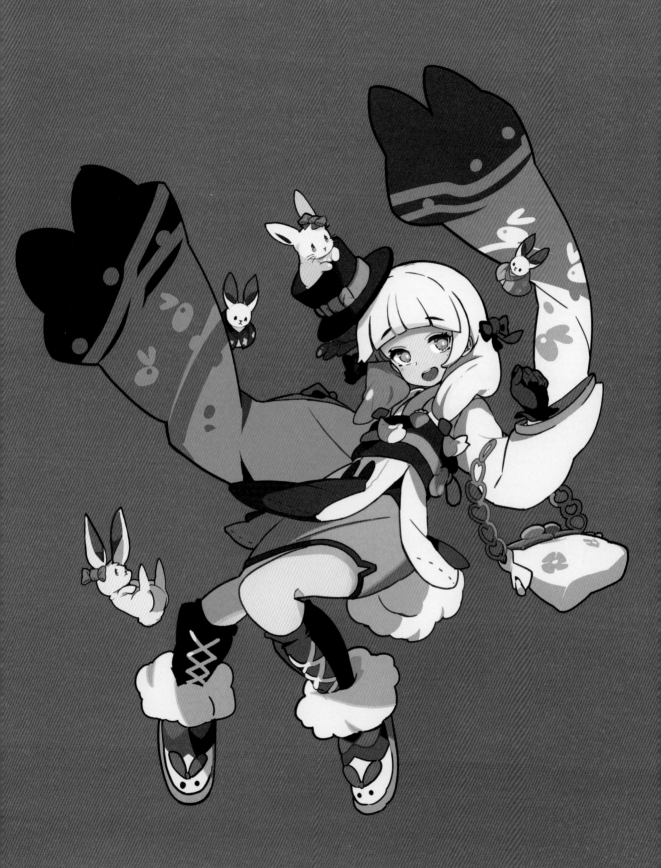

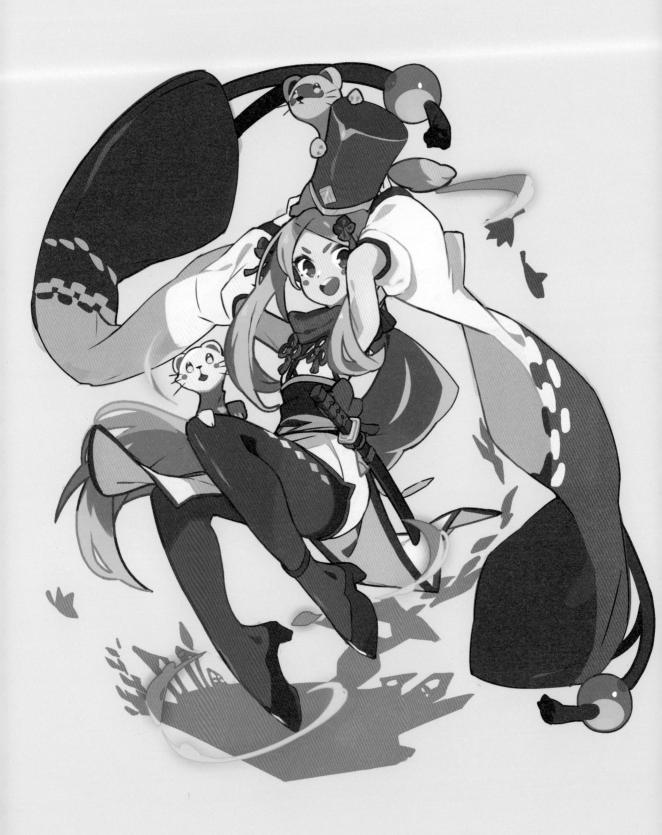

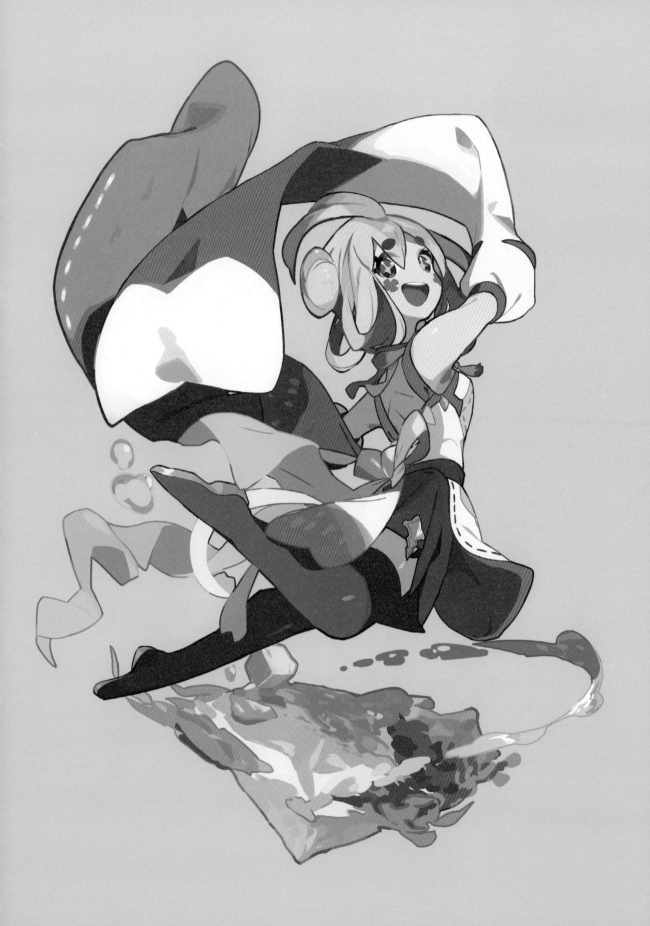

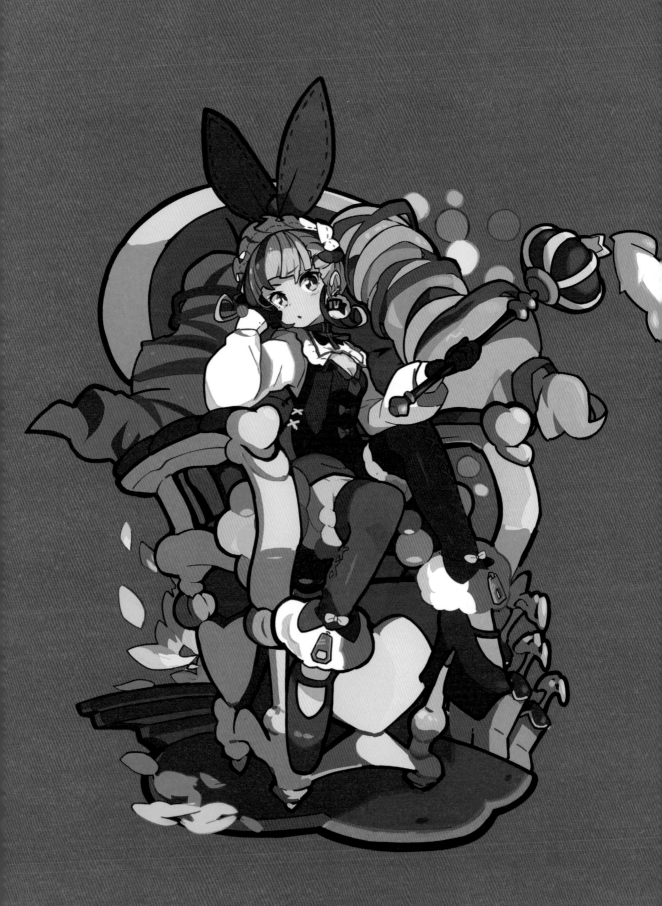

首次出現：網路投稿插畫

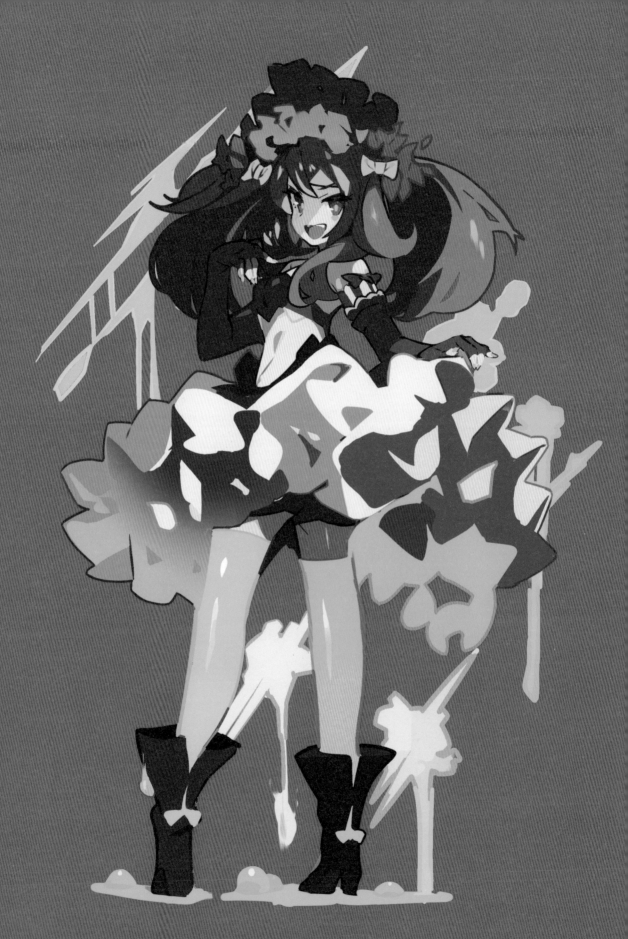

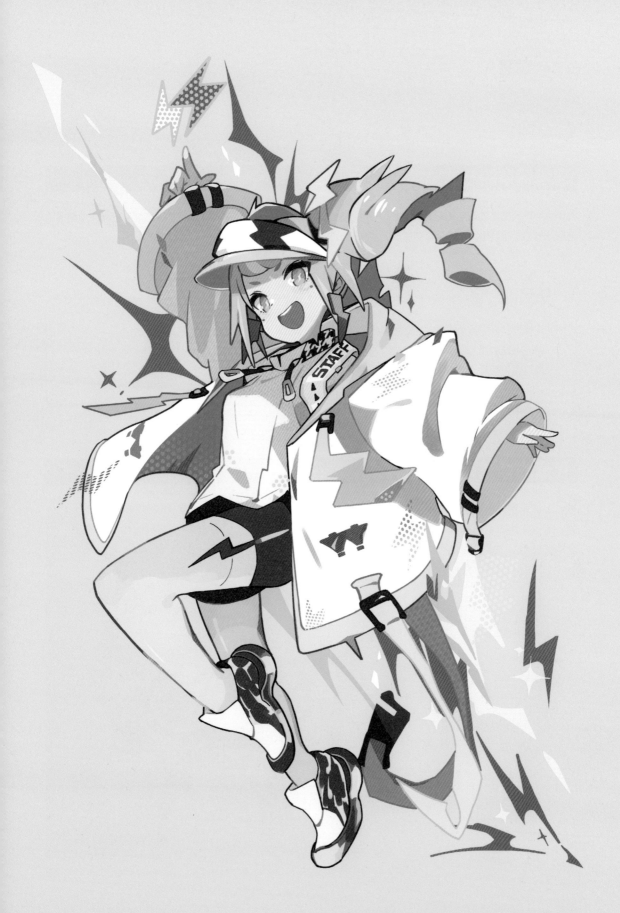

Chapter ⑤ 背景的畫法

PART1 的最後要解說背景。我的插畫背景幾乎都按照在此解說的流程描繪。

思考背景的方法

我描繪的角色插畫背景，相對來說比較簡單，是為了加強插畫訊息性和構圖輪廓。舉例來說，不會採用透視去描繪建築物和自然物。我對背景的想法大致是以下三點：

POINT

- ・背景是用來加強插畫訊息性和構圖輪廓。
- ・要意識輪廓和走向再描繪背景。
- ・背景與其說是「描繪」，不如說比較接近「營造」的感覺。

背景的構成

基本上總是創作同樣構成的背景，所以在此以右邊插畫為例來解說。

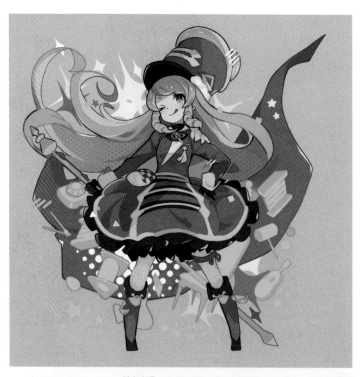

首次出現：J-NERATION「J-NERATION TOYS 3」CD 封面插畫

●分層思考

背景大多以角色為中心分成「上層」和「下層」以及在這下面以「單色填滿」組成。下層的背景只會描繪看得見的區域，被角色遮住看不到的區域則是描繪地相當粗略。

上層

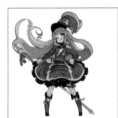

角色

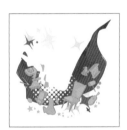

下層

背景色（單色平塗）

TIPS

繪圖軟體中有利用圖層分開放置插畫的功能。
分開圖層後，要修正或添加時都會很方便。

SAI2 的圖層

CLIP STUDIO PAINT 的圖層

背景的製作步驟

由此開始要介紹背景的製作步驟。基本上的流程是「決定背景色」→「創作下層（描繪效果和物件）」→「創作上層（描繪效果和物件）」。

● 決定背景色

利用單色平塗決定背景色。先選擇適合角色的顏色，這是會根據「插畫的主題是什麼？」「想用哪個部分吸引目光？」等問題而有不同正確答案的作業。也可能想出複數的正確答案。所以猶豫不決時，盡量請朋友看一下，詢問意見再做決定。在此將背景色設為橙色。

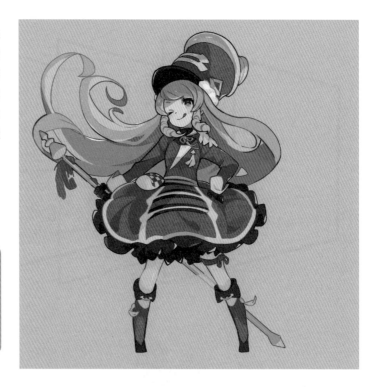

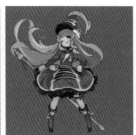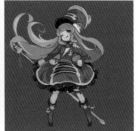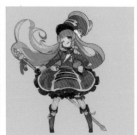

POINT

將背景設為紅色就會變成以紅色系統一顏色的氛圍，這樣感覺也不錯。

TIPS

p.57 介紹的「SAI2」的 [色相・彩度] 功能在此也會派上用場。利用適當的顏色將背景填滿顏色後，改變對話框的「色相」、「彩度」、「明度」的數值，就能一邊即時確認一邊決定背景色。

● 創作下層

決定背景色之後，在下層描繪效果和物件。描繪的效果和物件
的配置，用於加強已確定好的構圖之輪廓。此外，配合角色和
背景色的選色也很重要。

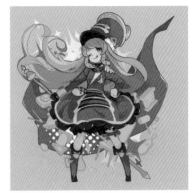

如果試著只顯示出下層，由於只描繪
角色周圍的部分（只有實際看得見的
地方），所以畫面相當粗略。

描繪小物件，使用淡藍色的單色，避免太過顯眼。

效果使用星星、閃亮標記、圓形等簡單圖形描繪。
角色是紅色，背景色是橙色，物件是淡藍色，因
此以缺乏的黃色、紫色和綠色（黃綠色）為中心
追加效果。

● 創作上層

會呈現在角色之上的部分要描繪出效果和物件。追加比下層還小的效果和物件,添加在覺得「有點冷清(資訊量少)」的部分。除此之外,有時也會在角色本體追加紋理感。

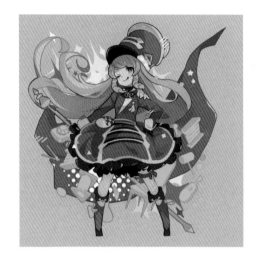

※ 只顯示在上層追加的效果。

使用和主色(紅色)不同的顏色加上簡單的圖形效果。而且為了增加資訊量,以角色的陰影部分為中心加入圓點圖案。

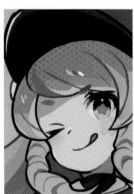

TIPS

調整圓點圖案,使其融入降低圖層不透明度的插畫中。使用橡皮擦等工具,從前端部分擦掉薄薄的一層,做出漸層感也會很棒。

● 其他插畫的情況

再來觀察另一張插畫的背景。下方是使用各種顏色想展現繽紛色彩的插畫，角色的顏色順利決定成「紅色」，
紅色在畫面上占據相當大的面積。因為要展現繽紛色彩，使用角色紅色的互補色「藍色」將背景填滿顏色，並
以「綠色」和「黃色」等顏色追加效果和物件。

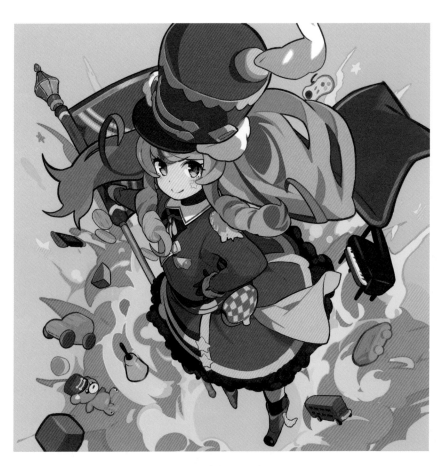

角色是紅色。

背景色是藍色。

效果是綠色、黃色等顏色

畫量使用大量顏色呈現繽紛色彩。

花卉物件的畫法

我有許多以花卉為主題的插畫，有時也會在背景和飾品描繪實際的花卉。畫得太真實，就會比角色還要顯眼，所以最重要的就是描繪的平衡，在此要介紹幾個描繪訣竅。

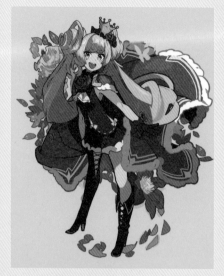

將花卉放在背景中的插畫。

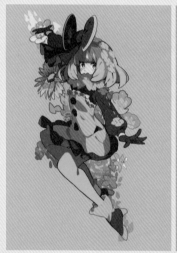

黃色花卉

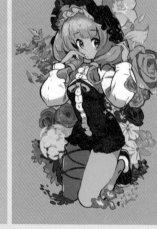

藍色花卉

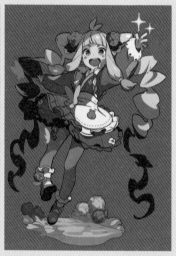

繡球花

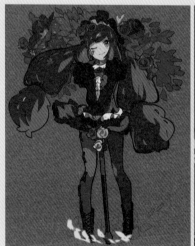

紅色康乃馨

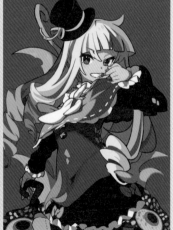

大王花

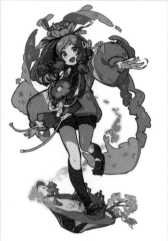

櫻花

出現在畫面前面的花卉，要一邊觀察實際照片一邊盡量具體描繪出來，但是太真實也無法保持花卉與角色的平衡，花卉會太突出，所以基本上要盡量以基底色和陰影色這兩色描繪。

花瓣和出現在畫面後方的花卉經常只描繪出輪廓，因為若像畫面前面那樣描繪，就會變成資訊過多的情況。

Q 版角色的畫法

在此簡單介紹 Q 版角色，也就是 SD 角色的畫法。描繪 Q 版角色時，我覺得很重要的大致是以下兩點。

1. 確實決定頭身
以我的情況來說是 2 ～ 2.5 頭身，有些人則是描繪 4 頭身左右的 Q 版角色。這都因人而異，所以採用自己覺得最可愛的頭身吧！

2. 確實執行誇張表現
SD 是超級變形（Super déformer）的縮寫，所謂的 SD 角色，是指變形得非常極端的角色，所以那種會決定該角色獨特性的部件和設計就要特別誇張地表現出來。

在此要利用下方的插畫進行具體解說。

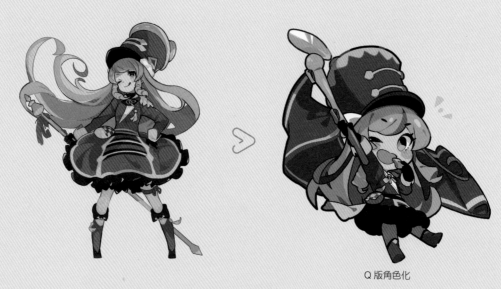

Q 版角色化

這次的插畫是 2 頭身，頭和身體的比例大致上是 1：1。

設計成簡單姿勢。手臂和腳不彎曲而且完全伸直，就會有很棒的效果。

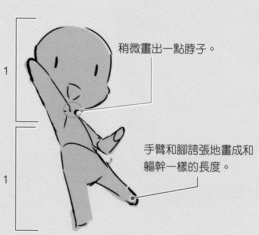

稍微畫出一點脖子。

手臂和腳誇張地畫成和軀幹一樣的長度。

要隨時意識誇張表現再描繪部件。關鍵就是整體而言減少線條數量，盡量只以顏色表現形狀。

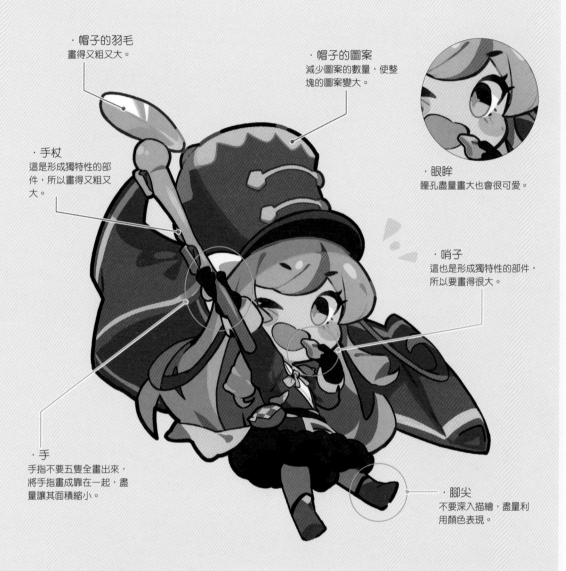

・帽子的羽毛
畫得又粗又大。

・帽子的圖案
減少圖案的數量，使整塊的圖案變大。

・眼眸
瞳孔盡量畫大也會很可愛。

・手杖
這是形成獨特性的部件，所以畫得又粗又大。

・哨子
這也是形成獨特性的部件，所以要畫得很大。

・手
手指不要五隻全畫出來，將手指畫成靠在一起，盡量讓其面積縮小。

・腳尖
不要深入描繪，盡量利用顏色表現。

☑ CHECK

臉部五官都特別誇大地描繪出來。

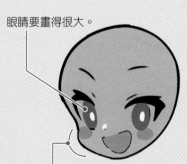

眼睛要畫得很大。

誇張表現出臉頰的隆起。

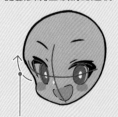

誇張表現出眼睛的透視。

此處的曲線要特別加強。

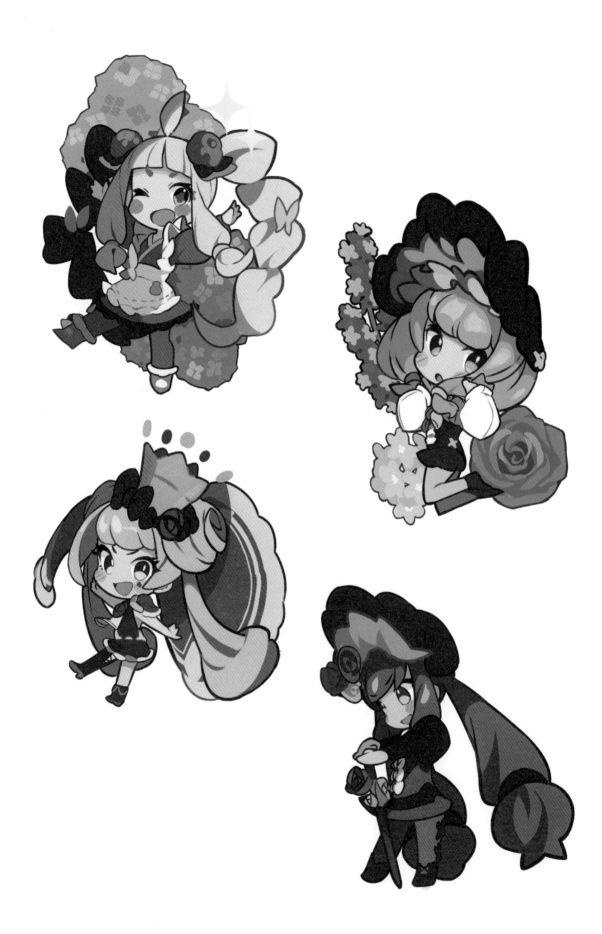

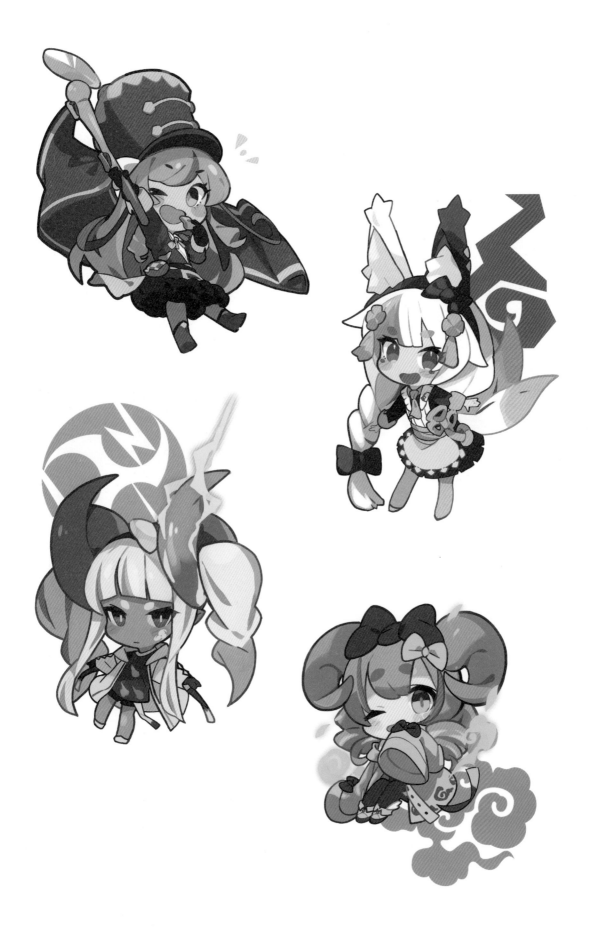

首次出現：J-NERATION × Lilium Records 主辦「iLLUMINATION! vol.2」企劃插畫

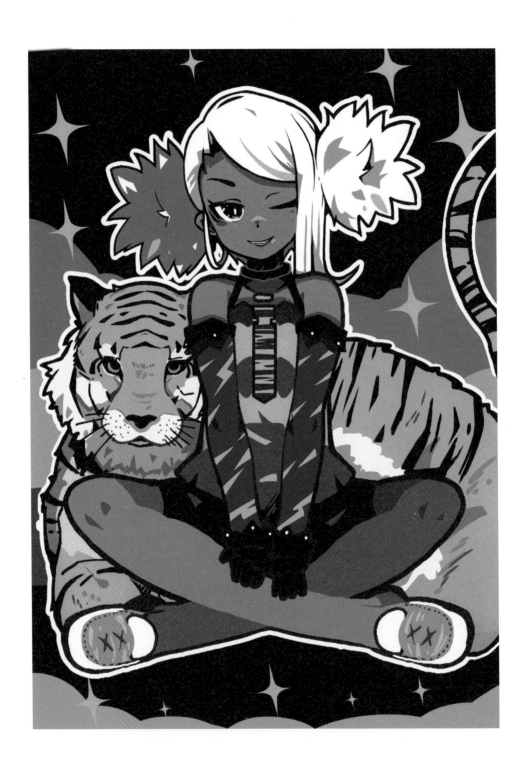

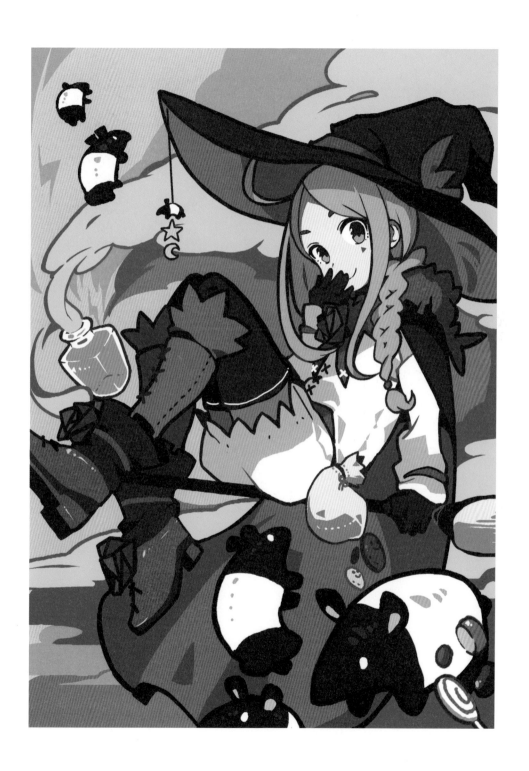

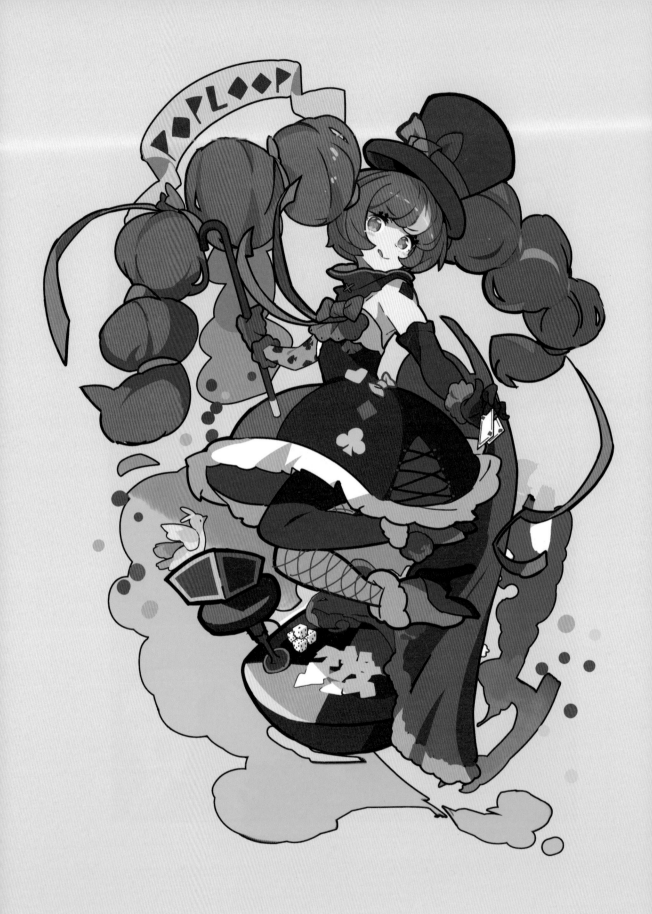

02

封面插畫製作過程

PART2 會解說封面插畫的相關內容。以 PART1 解說的思考方式為基礎來進行角色設計,觀察一張插畫從開始到完成的流程。

Chapter ⑥ 角色設計過程

首先要解說封面插畫的角色設計是以怎樣的流程進行。這是從大主題限定添加的要素與使用的顏色，讓描繪出來的角色輪廓鮮明的作業，不斷摸索試驗直到出現自己喜歡的設計。

決定主題

因為要作為自己書封的插畫，我想要做出能表現出自我風格的角色設計。首先和其他插畫一樣，就是要讓主題明確。

● 決定作為基礎的主題

要決定可說是角色設計出發點的主題。這次決定從下方兩個主題來研究，兩方都是「有形之物」，但也是非常概念化且困難的主題。

插畫　　　＋　　　くるみつ（我自己）
主題 1　　　　　　　　　　主題 2

● 從主題去想像

因為「插畫」與「くるみつ」這種主題是過於龐大的要素，因此從這裡要更進一步列出聯想到的、深入思考的東西。

試著從主題「插畫」聯想

因為本書是插畫技巧書，我自己也是以插畫作為職業，所以將第一個主題訂為「插畫」。試著從這點開始列出深入思考、聯想到的東西。

· 筆	· 橡皮擦
· 筆尖（G 筆、鴨嘴筆）	· 筆洗
· 素描	· 液晶繪圖板
· 速寫	· 墨水
· Negative space Drawing	· 墨水槍
· 畫布	· 墨水痕
· 調色盤	· 混合顏色（混色）

TIPS

這次的封面插畫是使用繪圖軟體「SAI2」製作，不過幾乎沒有使用特殊功能，所以使用「CLIP STUDIO PAINT」也能充分應用這些內容。

試著從主題「くるみつ」聯想

第二個主題是「くるみつ」我自己。試著客觀地深入思考「我平常在描繪的角色插畫上經常使用的要素」、「我透過插畫想要傳達的事物」等問題。

·雷	·挑染頭髮	·色彩繽紛
·蝴蝶結	·非對稱	·流行
·褲襪	·螢光色	·充滿活力

限定「插畫」、「くるみつ」深入思考的要素

這次如同下方所列，限定、選擇了使用的要素。

插畫

- ·筆（巨型筆）
- ·墨水痕（墨水形成軌跡後形成輪廓）
- ·筆尖

くるみつ

- ·雷　　　　　·蝴蝶結
- ·挑染頭髮　　·非對稱
- ·螢光色（螢光墨水、螢光褲襪）
- ·色彩繽紛　　·流行　　·充滿活力

選擇的要素

這次的插畫是我目前的集大成之作，而且也想盡可能地在角色設計添加帶有個人風格的要素。因此大多採用從「くるみつ」這個主題聯想的要素。從「插畫」這個主題聯想到的要素，則是選擇一眼就看得出特點的東西。

避開的要素

雖然是限定要素的作業，但如果採用太多要素，弄得亂七八糟的話就會本末倒置。
這次決定大量採用從「くるみつ」主題聯想到的要素，所以相反地限制了相當多從「插畫」聯想到的要素。

☑ CHECK

在這個時點也覺得「插畫」的要素有點微弱，但思考後也沒什麼新點子（從「筆」→「巨型筆」這部分不太有靈感），所以決定暫時就這樣進入下一步。

● 決定配色

選擇了「螢光色」作為要使用的要素，所以決定以鮮豔的色調進行配色。
決定將角色設計成「充滿活力」的個性，因此將暖色作為主色，輔助色則是選擇接近所選顏色的互補色。

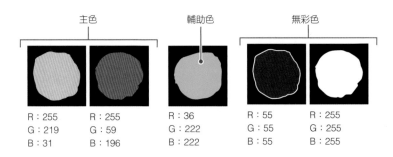

・主色：黃色、粉紅色
・輔助色：淡藍色

強調色要在角色設計細節再多確
定一點的階段，一邊觀察整體的
平衡一邊決定。

主色		輔助色	無彩色	
R：255	R：255	R：36	R：55	R：255
G：219	G：59	G：222	G：55	G：255
B：31	B：196	B：222	B：55	B：255

☑ CHECK

黃色是我特別喜歡的顏色，所以一定要使用這個顏色。

● 決定外貌的方向性

決定角色外貌的方向性。從「墨水痕（墨水形成軌跡後形成輪廓）」
這個要素浮現出魔術師的印象，所以流行的方向性是西式。世界觀
若照原樣設計成偏向幻想，就只是普通的魔術師，所以雖然是幻想
風格，也決定設計成現代風。

流行的方向性

西式

＋

現代幻想系

世界觀的方向性

● 整理決定好的設定

試著整理目前為止決定好的要素。

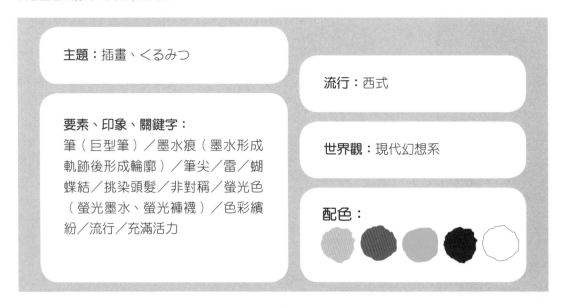

主題：插畫、くるみつ

流行：西式

要素、印象、關鍵字：
筆（巨型筆）／墨水痕（墨水形成
軌跡後形成輪廓）／筆尖／雷／蝴
蝶結／挑染頭髮／非對稱／螢光色
（螢光墨水、螢光褲襪）／色彩繽
紛／流行／充滿活力

世界觀：現代幻想系

配色：

以此為基礎去設計角色。

進行角色設計

實際描繪並加強角色設計。

● 從決定好的設定著手描繪插畫

在這個時點不考慮姿勢和構圖，而是利用簡單且不帶背景的人物圖，只在角色設計上竭盡全力。

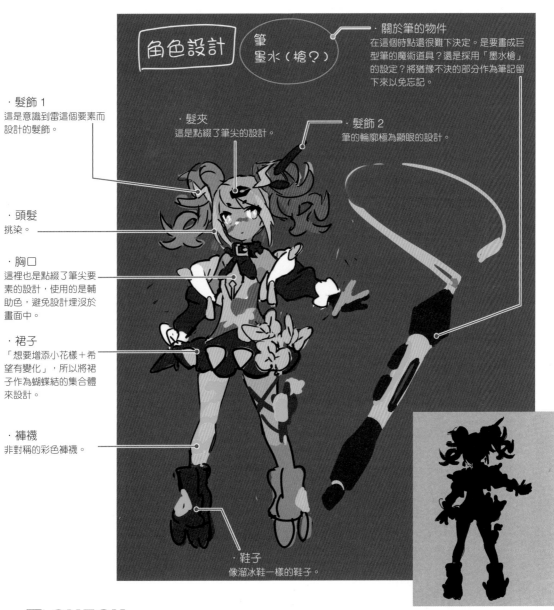

角色設計　　筆　墨水（槍？）

・關於筆的物件
在這個時點還很難下決定。是要畫成巨型筆的魔術道具？還是採用「墨水槍」的設定？將猶豫不決的部分作為筆記留下來以免忘記。

・髮飾 1
這是意識到雷這個要素而設計的髮飾。

・髮夾
這是點綴了筆尖的設計。

・髮飾 2
筆的輪廓極為顯眼的設計。

・頭髮
挑染。

・胸口
這裡也是點綴了筆尖要素的設計，使用的是輔助色，避免設計埋沒於畫面中。

・裙子
「想要增添小花樣＋希望有變化」，所以將裙子作為蝴蝶結的集合體來設計。

・褲襪
非對稱的彩色褲襪。

・鞋子
像溜冰鞋一樣的鞋子。

☑ CHECK

從「墨水痕（墨水形成軌跡後形成輪廓）」這個要素將完成插畫設想成 S 形輪廓的姿勢、構圖，因此做出了適合這部分的角色設計。基本上要選擇緊繃的服裝來呈現身體的線條，相反地，肩膀、上臂以及腰部所穿的裙子則是盡量畫大一點，使輪廓隆起。

● 思考角色的姿勢、構圖

已經決定好角色設計,所以接著要思考封面插畫的角色姿勢和整體構圖。利用 p.36 的「描繪輪廓的方法」提到的要領去描繪。考慮以 S 形輪廓進行,所以首先使用灰色勾勒大略的輪廓,之後再描繪出細節。如果「這裡一定要塗上的顏色」已經決定好時,也可以在這個階段上色。

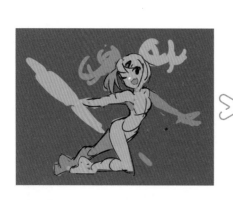 >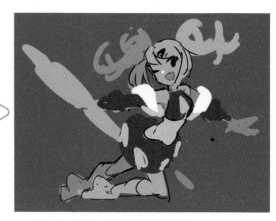

如果無法接受成果,就按照順序重新描繪,不斷摸索試驗直到形成沒有違和感的姿勢、構圖為止。設計也要搭配姿勢和構圖去變更。

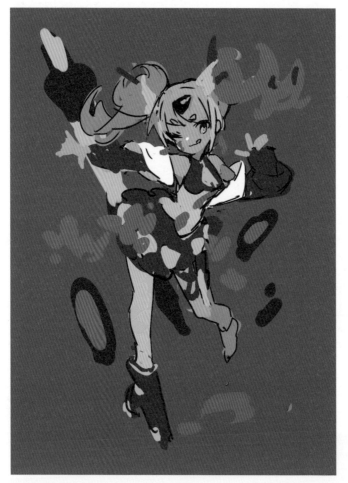

S 形輪廓

反覆進行「描繪後擦掉，擦掉後再描繪」的步驟，但構思上遲遲沒有進展，所以大膽地改變角色設計的方向。
決定從「插畫」主題聯想到的要素（p.130）中，追加採用「墨水槍」的要素。外貌維持「西式」＋「現代幻想系」
的方向性，並改成搭配墨水槍的要素呈現出來的活潑又機械的設計。

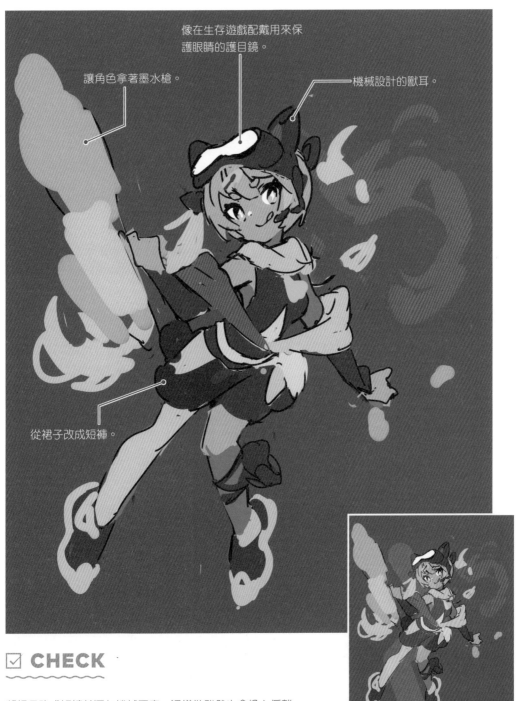

像在生存遊戲配戴用來保
護眼睛的護目鏡。

讓角色拿著墨水槍。

機械設計的獸耳。

從裙子改成短褲。

S 形輪廓

☑ CHECK

將裙子改成短褲並添加機械要素，這樣做雖然也會擔心偏離
主題，但還是大膽變更方向，結果進展地很順利。

● 填滿細節

角色的姿勢、構圖的方向性已經固定下來，所以接著要填滿細節。

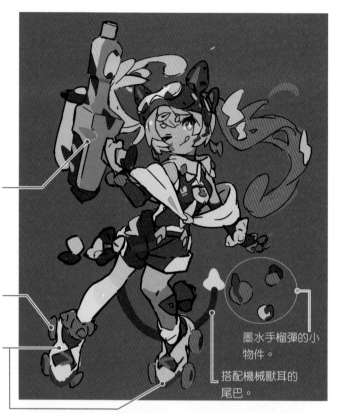

墨水槍的形狀不要用得很雜亂，要呈現出帶點圓弧的流行設計。

溜冰鞋加上前後左右四個滾輪。

改變鞋子左右兩邊的顏色，做出非對稱設計。

墨水手榴彈的小物件。

搭配機械獸耳的尾巴。

● 決定強調色

角色姿勢和細節設計已經固定下來，所以為了加強構圖，要決定背景的印象。已經決定加入「墨水痕（墨水形成軌跡後形成輪廓）」要素，因此描繪了墨水痕來加強角色的 S 形輪廓。選擇綠色（螢光綠）作為強調色，再追加缺乏的顏色，加強色彩繽紛的流行印象。

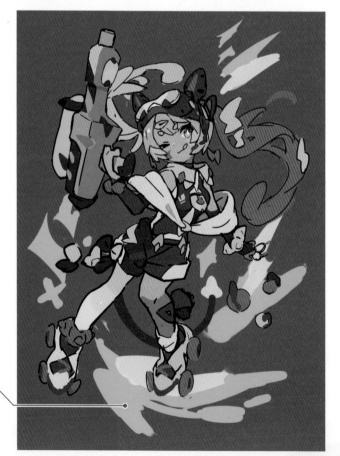

強調色選擇了螢光色的綠色（螢光綠）。

R：54
G：251
B：34

● 完成草圖

搭配目前為止所決定的顏色，將膚
色等細節也塗上顏色完成草圖。

搭配目前為止決定的
色調來決定膚色。

R：54
G：251
B：34

瀏海選擇比左右兩邊的馬尾和周圍螢光色
還要樸素的顏色，藉此保持平衡。

眼眸顏色也設計成「黃色→綠
色（強調色）」來加強印象。

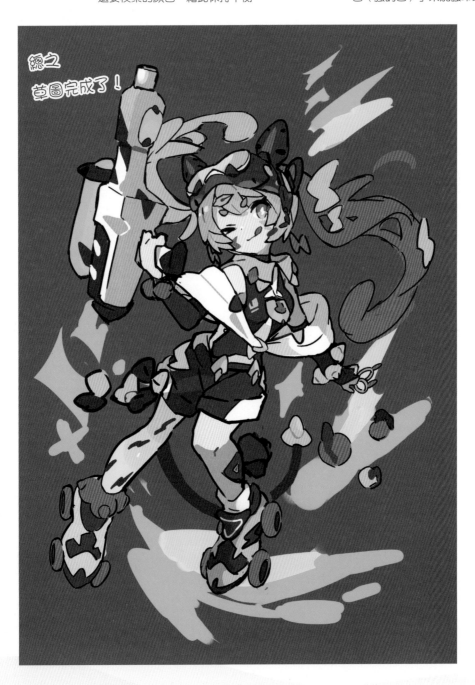

反覆摸索試驗的其他方案

在姿勢和構圖的摸索試驗階段,除了S形輪廓之外,還嘗試了A(三角)形和I形輪廓。

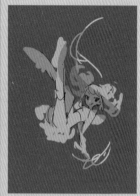

以個人來說很喜歡這個方案。雖然有挑戰價值,但若決定當成封面就會覺得「真的這樣就可以嗎?」這是「角色設計+插畫畫法」書籍,因此想利用封面確實傳達這一點時,如果是這個姿勢就很難看見全身,看不到衣服部分,所以這是NG方案。

S形輪廓

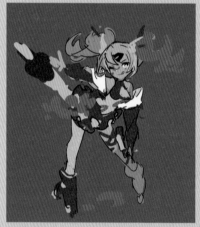
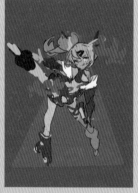

這是設定成A(三角)形輪廓的類型。輪廓不錯,但是姿勢變得很僵硬。而且感覺上面的馬尾和筆的輪廓會妨礙三角形的走向。但若是硬要配合輪廓的話,就會格外地僵硬,所以這也是NG方案。

A(三角)形輪廓

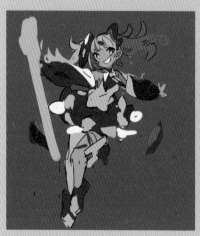
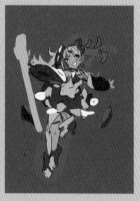

這是接受上面兩個問題點後,改成I形輪廓的類型。衣服和姿勢的問題已經解決了,但不知道這個角色在做什麼?是在怎樣的情境?所以這也是NG方案。

I形輪廓

介紹這次使用的筆刷設定。每個設定和預設設定的差異並不大。

1. 筆……這是描繪、上色時最常使用
　　的筆刷，有稍微改變預設的
　　[筆] 設定。如果是使用 CLIP
　　STUDIO PAINT，可以用 [油
　　彩] 筆刷代替。

2. 鉛筆……線稿專用筆刷。描繪邊界線
　　或部件輪廓時會使用這種筆
　　刷，有稍微改變預設的 [鉛
　　筆] 設定。如果是使用 CLIP
　　STUDIO PAINT，可以用 [G
　　筆] 等筆刷代替。

筆

鉛筆

2 值筆

3. 2 值筆……這種筆刷可以畫出清晰線條。有稜角的東西會使用 [2 值筆]，布料等柔軟的東西則會使
　　用 [鉛筆]。如果是使用 CLIP STUDIO PAINT，可以用 [平塗筆] 等筆刷代替。

SAI2 和 CLIP STUDIO PAINT 等繪圖軟體可以在鍵盤設定快速鍵操作。靈活使用快速鍵就能提升作業效率。

快速鍵排列組合（按照經常使用的順序）

A	筆	畫圖時最常使用的筆刷。
S	橡皮擦	利用 A 和 S 一邊切換成筆刷和橡皮擦一邊畫圖。
W	粗毛筆筆刷（輪廓用）	勾勒輪廓時使用的筆刷。這是將 [筆] 尺寸設成較大的 120 左右的筆刷。
F	鉛筆	線稿使用的筆刷（在 SAI2 是 [鉛筆]）。
3	2 值筆	線稿使用的筆刷（在 SAI2 是 [2 值筆]）。
D	放大	將畫布（視圖）放大顯示的功能。
C	縮小	將畫布（視圖）縮小顯示的功能。
X	左右反轉	將畫布（視圖）左右反轉的功能。
Z	撤銷	取消前一個操作的功能。在預設中是 Ctrl + Z，但要按住 Ctrl 很麻煩，所以改成只要按 Z。
V	筆刷變小	將筆刷尺寸變小的功能。我有一個不自覺地將筆刷尺寸變大的壞習慣，所以將筆刷尺寸變大的功能，沒有設定快速鍵。
E	選擇範圍（套索選擇）	可以將圈起範圍變成選擇範圍的功能。使用流程是「按 E 建立選擇範圍，再按 B 移動圖層」。
B	移動圖層	移動所選圖層的描繪內容之功能。
G	油漆桶	以單色填滿顏色的功能。
R	自動選擇	只要點擊線段或上色圈起來的範圍就能變成選擇範圍的功能。平塗時為了避免超出範圍，經常使用這個功能。
Shift + Ctrl	選擇圖層	可以選擇所點擊的描繪部分的圖層之功能。不知道是在哪一個圖層描繪時，經常使用這個功能。
Ctrl + T	放大・縮小	可以將描繪內容放大、縮小、變形、旋轉的功能。
Ctrl + U	色相・彩度	可以在顯示的對話框中改變色調的功能。如同 p.57 所介紹的，這在 SAI2 中也是經常使用的功能。

Chapter ⑦ 插畫製作過程

已經完成草圖，終於要以完成封面插畫為目標。這個流程是不重新描繪線稿，而是以草圖為基礎去描繪細節，在此主要是以所選的顏色和上色訣竅進行解說。

肌膚上色

右邊是最後完成的插畫，要以這個作為目標。
首先從肌膚上色，基本上是由「基底色」、「陰影色」、「邊界線色」和「反光色」這四個顏色構成。

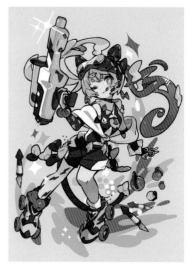

最後完成的插畫

● 塗上基底色和陰影色

塗上作為肌膚底色（基底色）和陰影部分的顏色（陰影色）。使用的是在草圖階段決定好的顏色，脖子下面要使用比其他陰影色還要深的顏色。

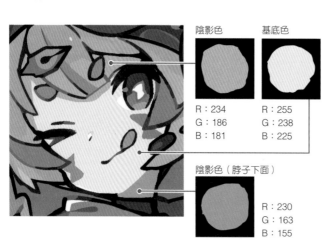

陰影色
R：234
G：186
B：181

基底色
R：255
G：238
B：225

陰影色（脖子下面）
R：230
G：163
B：155

TIPS

基底色要使用 [自動選擇] 工具來建立肌膚部分的選擇範圍，再以 [油漆桶] 工具填滿顏色，這樣可以防止顏色超塗到其他部件。

● 塗上邊界線色

在基底色和陰影色的邊界塗上邊界線色，這裡的目標是要讓陰影色融為一體。若使用彩度比基底色和陰影色還要高的顏色，就會呈現出不錯的感覺。

邊界線色

R：243
G：191
B：177

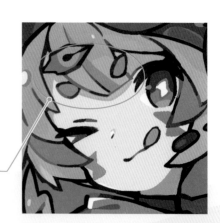

● 塗上反光色

將因為光線反光而變亮的部分
上色。在部件下方加上一點反
光色就會很自然。

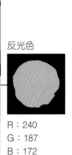

反光色

R：240
G：187
B：172

● 進行彩色描線

線稿的彩色描線大膽地加入紅
色，不僅可以自然地增加顏色
數量，還能變成特色。

R：203
G：8
B：57

COLUMN

彩色描線

線稿如果維持黑色會過於顯眼，因此這是配合每個部件的上色去
改變線稿顏色，使其融為一體的作業。

TIPS

顏色基本上利用 p.51 介紹的規則從色環中去選擇。試著觀察選擇的膚色，就會變成下圖這種感覺。

肌膚選擇偏暖
色的顏色

基底色

紅色調比基底
色更強烈、更
深的顏色

陰影色

基底色和陰影
色的中間色

邊界線色

比陰影色還要
亮的顏色

反光色

頭髮上色

上色方式和肌膚上色的要領相同，基本構成是「基底色」、「陰影色」和「反光色」這三個。

● 塗上基底色和陰影色

基底色使用草圖階段決定的顏色。陰影色要按照 p.51 的規則，使用適合基底色的顏色。
瀏海如同 p.137 所決定的，選擇比左右馬尾和周圍螢光色還要樸素的顏色，藉此保持平衡。最後利用彩色描線、高光、挑染、輪廓光等形成色彩繽紛的感覺，所以瀏海特地不加入陰影色。

基底色（粉紅色）

R：255
G：59
B：196

陰影色（粉紅色）

R：198
G：0
B：136

基底色（黃色）

R：255
G：225
B：31

陰影色（黃色）

R：247
G：213
B：34

基底色（瀏海）

R：223
G：194
B：133

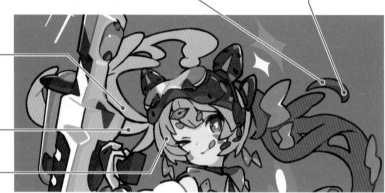

● 塗上反光色

將因為反光隱約變亮的部分上色，上色過於精細也會變成資訊過多的情況，所以只是粗略地上色。

反光色（瀏海）

R：232
G：210
B：148

紅色部分是塗上「反光色」的部分

反光色（黃色）

R：241
G：250
B：55

反光色（粉紅色）

R：252
G：92
B：204

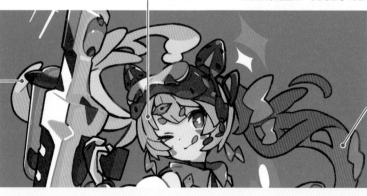

● 進行彩色描線

取代瀏海的陰影色，線稿的彩色描線要稍微強烈一點，顏色也呈現出色彩繽紛的感覺。右圖以圓形圈起部分是進行彩色描線的部分。

● 加上高光

描繪因光線照射最明亮的部分（高光）。思考頭部哪裡帶有圓弧形狀，再決定加上高光的位置，高光的大小也要呈現出差異。

POINT

以高光色增添變化也會變成有趣的配色，這次試著在白色高光下加入黃色和藍色。

● 加入挑染和輪廓光

加入挑染顏色和輪廓光（p.83）就會增強流行印象，同時也能增加資訊量，所以很推薦這個方法。

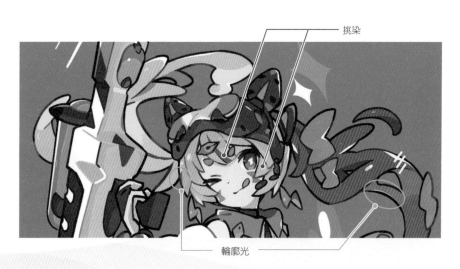

挑染

輪廓光

眼睛上色

眼眸是吸引觀賞插畫者目光的部分。在此使用強調色的綠色，動腦筋設計瞳孔形狀，藉此完成令人印象深刻的插畫。

● 勾勒眼眸形狀

勾勒眼眸的大小和形狀，再以綠色填滿顏色。先前以明亮顏色疊塗，所以這邊使用稍微深一點的綠色。

TIPS

以 [鉛筆] 勾勒眼眸的大小和形狀後，再以 [自動選擇] 工具建立選擇範圍，接著使用 [油漆桶] 工具填滿顏色。

R：83
G：119
B：31

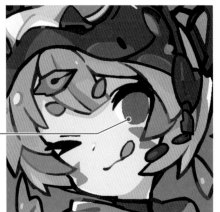

● 將眼眸下方變亮

在眼眸下方塗上明亮顏色。

TIPS

將之前以綠色填滿顏色的圖層設定為「保護不透明度（鎖定透明圖元）」，上色時就不會超出眼眸範圍。

R：135
G：246
B：33

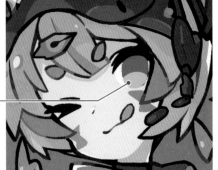

● 在瞳孔添加變化

試著在瞳孔部分加入雷的標誌，角色的個性會更加豐富。

☑ CHECK

Q 版角色將瞳孔部分畫得很大就會變得很可愛，但這次的頭身角色如果瞳孔畫太大的話，會比眼眸顏色還顯眼而產生違和感，描繪時要注意這一點。

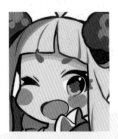

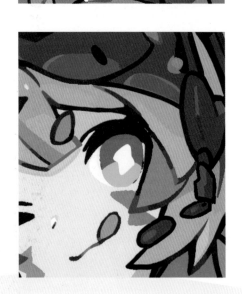

Q 版角色將瞳孔畫大會變可愛。

● 在瞳孔加入邊界線

為了襯托加在瞳孔中雷的標誌，畫出了邊界線，配合眼眸顏色去改變，讓上方和下方的邊界線顏色更顯眼。

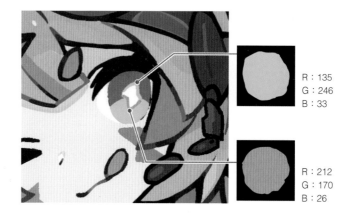

R：135
G：246
B：33

R：212
G：170
B：26

● 在眼眸加入邊界線

畫出眼眸和眼白的邊界線，這裡使用了比眼眸還深的顏色，接著在邊界線上面加入高光。加入顏色稍微降低明度的有色高光，就能產生抑制眼睛過於閃亮的效果。

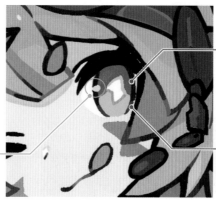

R：0
G：43
B：33

R：223
G：243
B：33

R：11
G：88
B：61

● 增加顏色

在眼眸最下方塗上明亮的黃綠色，並在眼白上方塗上陰影。

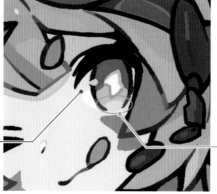

R：255
G：238
B：225

R：245
G：255
B：97

● 進行彩色描線

畫出線稿的彩色描線後，眼睛部分便完成。基本上是以帶有紅色調的焦茶色進行彩色描線。睫毛末端選擇鮮紅色，或是加入藍色或紫色，就能更加增強眼睛印象。

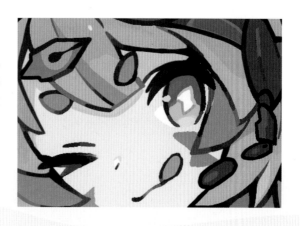

衣服和小物件上色

一邊從草圖微調細節的形狀，一邊上色。上色方式和其他部件的要領相同。

● 填滿衣服設計的細節

呈現出「能看到身體線條的緊繃衣服＋納入部分輪廓會浮現出來的部件」的設計。在背心和短褲追加蝴蝶結等元素或是描繪細節的形狀。

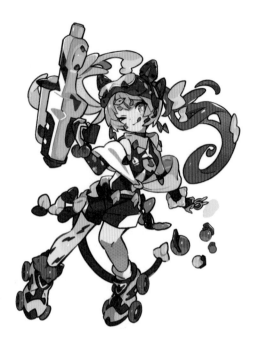

☑ CHECK

小物件和部件末端部分不要太尖銳，要使其帶有圓弧，藉此塑造「可愛印象」。

● 以三色構成來上色

上色時要特別留意，避免顏色相鄰導致部件之間的邊界線難以分辨。巧妙地配置白色和黑色的無彩色，就能解決這個問題（p.56）。

此外，基本上每個部件都是有彩色（主色或輔助色）＋黑色＋白色這三色構成。只要按照這個規則，在每個部件上色時就不會出現相同顏色相鄰的情況。

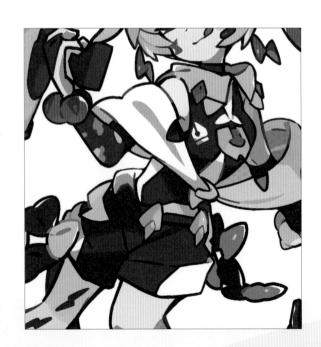

● 雷的上色

隨處配置的小物件是以雷作為形象,在此要解說其上色方式。

使用基底色並勾勒輪廓畫出形狀。

使用 [鉛筆] 畫出輪廓。

在部件下方塗上彩度和明度比基底色還要高的顏色。

意識到立體感後,稍微塗上一點基底色。

進行線稿的彩色描線,加入小小的輪廓光和高光便完成。

● 鞋子上色

鞋子顏色設計成非對稱,賦予它獨特的個性。對照腳部的非對稱設計,右腳是讓角色穿上彩色褲襪,所以鞋子選擇無彩色。左腳不穿褲襪,而是露出肌膚,因此鞋子選擇使用了主色的鮮艷顏色。鞋子的滾輪則是左右兩邊都以主色的粉紅色統一,使其更加顯眼。

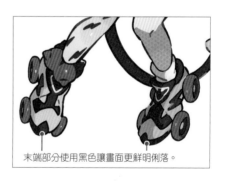

末端部分使用黑色讓畫面更鮮明俐落。

POINT

讓黑底的陰影色或邊界線色帶有藍色調和紅色調,就能呈現出深淺差異。

帶有藍色調的灰色。

帶有紅色調的灰色。

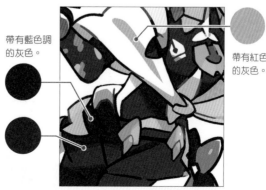

● 蝴蝶結上色

這邊要解說蝴蝶結的上色方式。

步驟和雷的上色相同。

使用基底色並勾勒輪廓畫出蝴蝶結的形狀。

使用 [鉛筆] 畫出輪廓。

以滴管所吸取的顏色在基底色和線稿色中間加上陰影色。

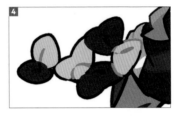
利用彩色描線讓線稿色融為一體，同時調整形狀。

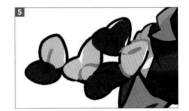
加入輪廓光便完成。

POINT

在後方的蝴蝶結要將色階降低一個等級使其變暗。呈現出「基底色→一般陰影色」、「陰影色→更深的陰影色」、「高光→一般基底色」、「輪廓光→維持原樣」這種感覺。

● 金屬上色

模仿筆尖的小物件感覺是金屬製成的，利用在 p.132 決定作為輔助色使用的藍色去上色。

使用基底色並勾勒輪廓畫出形狀。

使用 [鉛筆] 畫出輪廓。

將因為光線照射而變亮的部分上色。

利用彩色描線使其融為一體便完成。

☑ CHECK

為了表現出金屬特有的強烈反射，有時也會加入更明亮的高光。

● 墨水槍上色

讓角色拿在手上的墨水槍很大,光形狀就是引人注意的要素,所以沒有利用顏色呈現出特徵,主要是以白色與黑色的無彩色以及輔助色的藍色去上色。

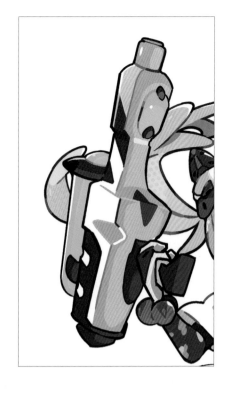

● 手榴彈上色

這邊要解說填滿墨水的手榴彈這個小物件的上色方式。

勾勒輪廓畫出形狀。

使用 [鉛筆] 畫出輪廓。

在下方塗上反光色。

在反光色的相反側附近塗上陰影色。

進行彩色描線,加入小小的輪廓光和高光便完成。

☑ CHECK

其他部件也以大致相同的步驟上色。畫法和上色方式會因物體的質感等因素略有改變,但基本上是相同的。

描繪背景

基本上要按照 p.112 的「背景的畫法」流程來進行。

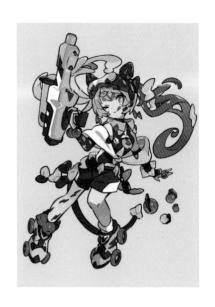

● 決定背景色

利用單色平塗決定背景色，不論是怎樣的顏色似乎都很適合，不過這次選擇了黃色。

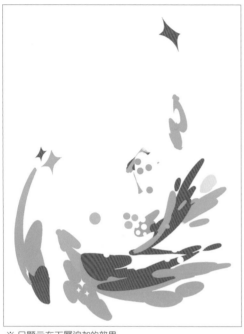

※ 只顯示在下層追加的效果

● 創作下層

在角色後方描繪效果。主要使用強調色的綠色，將墨水痕呈現出穿著溜冰鞋跑過去般的感覺。
若只顯示在下層描繪的效果，就能知道被角色遮住看不見的部分描繪得相當粗略。

POINT

要意識到右圖箭頭的走向，再描繪出墨水效果的軌道。加強姿勢、構圖的輪廓時，還有一個目標就是要透過猛然上升般的走向去強調角色的跳躍感、充滿活力的個性與流行度。

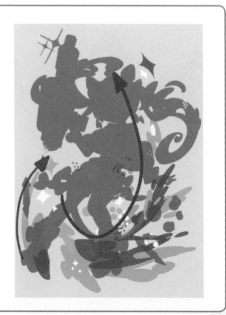

描繪墨水軌道時要意識到箭頭的走向。

試著確認配色的平衡。雖然是色彩繽紛的感覺，但有統一色調，所以顏色沒有產生衝突。

配色的平衡

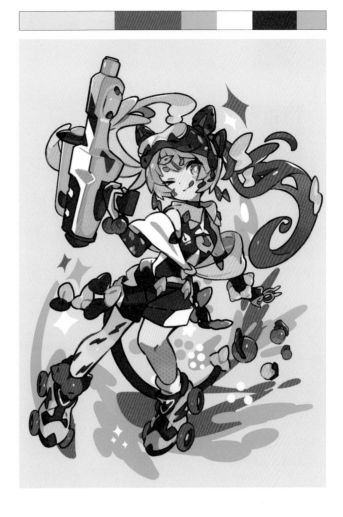

POINT

角色本身是平面且深淺層次感很少的插畫，所以透過背景的效果呈現出深淺層次感。下層的效果也決定好前面和後面的內容，稍微改變彩度。最重要的是要做出某些差異。

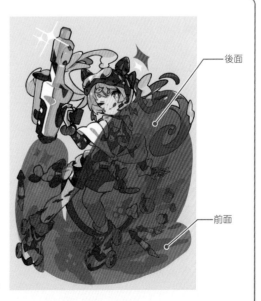

後面

前面

前面和後面的效果要改變彩度，表現出深淺層次。

● 描繪上層

在上層追加效果，添加在覺得「有點冷清（資訊量很少）」的部分，填補缺少的顏色。
也只使用下圖三種（三角形、點、線）簡單的圖形。

在上層追加的效果的形狀。

添加白色或沒有使用的螢光色輪廓光來增加資訊量，並追加筆作為上層的物件。最後微調整體便完成。

在上層追加「筆」這個物件。

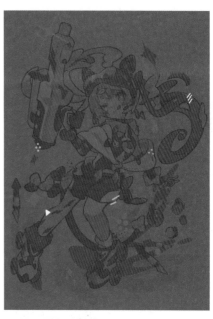

※ 將在上層追加的效果之外的東西淡淡地顯示出來。

背景的顏色類型

背景色最後決定的版本是右頁的黃色，但也另外做了其他兩種類型。兩種感覺都很不錯，所以為此煩惱不已。但考慮到這個插畫要作為本書封面，就覺得粉紅色太過強烈，相反地藍色又太過薄弱，所以最後就決定為黃色。

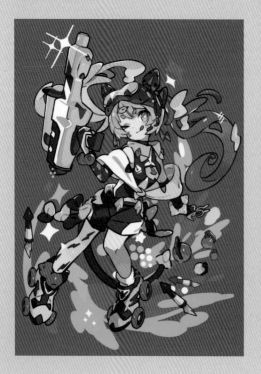 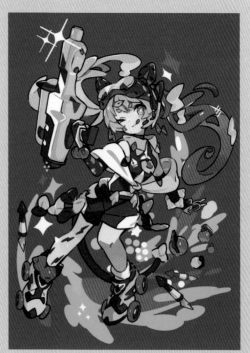

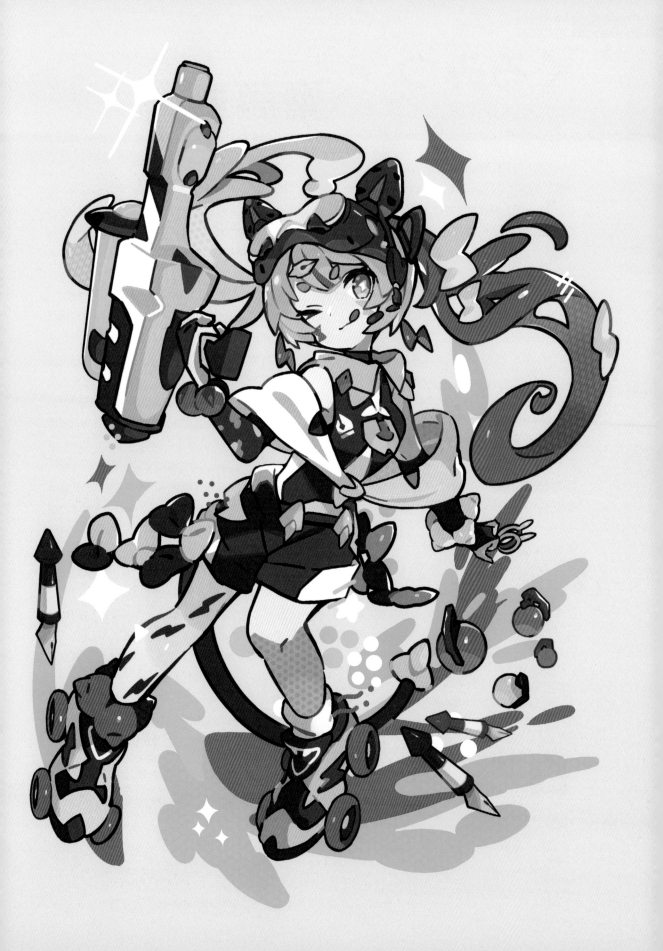

くるみつ ✕ 齋藤直葵

◎能從兩人的關係開始聊聊嗎？

齋藤：我是作為外包插畫家在遊戲公司工作，くるみつ老師則是以應屆畢業生的身分進入那家公司，我們的關係是從那裡開始的對吧！

くるみつ：我不知道齋藤老師在這家公司，進去後才發現「咦！你在這家公司？」（笑）。我實在很想和齋藤老師討論事情，就利用分配專案[1]的時機，拜託人事部讓我和齋藤老師負責同一個專案。結果那個願望沒有實現，但很巧地我又有機會和齋藤老師交談，從那時開始就變成會去吃飯、能這樣對談的關係。

齋藤：我經常去くるみつ老師的辦公桌玩耍呢！

憑直覺就覺得容易理解、覺得開心

◎在齋藤老師眼中，くるみつ老師的插畫魅力是哪個部分？

くるみつ：這樣很害羞耶（笑）！因為目前為止齋藤老師都沒有對我的插畫發表過想法。

齋藤：是這樣嗎？

くるみつ：會有怎樣的想法呢？我還滿在意的。

齋藤：我在描繪插畫時最重要的指標就是「容易理解」，而我認為くるみつ老師的角色設計非常好理解。

＊1 為了達成工作上的目的而組成的業務或組合，在遊戲開發中每個標題大多都會組成專案小組。

齋藤直葵
插畫家、YouTuber

Twitter

Youtube

1982 年出生於日本山形縣。多摩美術大學畢業後曾任職遊戲公司，現在是自由工作者。《ポケットモンカード公認イラストレーター》和遊戲《ドラガリアロスト》的主要畫者，並負責漫畫《バキ》的上色。也在 YouTube 頻道發布《お 描き上達テクニック》等資訊。

Twitter
https://twitter.com/_naokisaito
YouTube
https://www.youtube.com/channel/UCxuipVSw8ajLZPgSyKmw6Ag

くるみつ：是嗎？

齋藤：嗯，くるみつ老師描繪的角色超級直接，設計上又給人猛然使出正拳招式的感覺！可以從這部分產生共鳴，而且憑直覺就覺得容易理解、覺得開心。創作出這種厲害的畫作，我常常覺得你很了不起。

くるみつ：謝謝（笑）。我一直認為自己想傳達的、想表現的東西就必須慎重對待，不過考慮到透過SNS 展現出來並從這部分連結到工作的話，若最後還是傳達不出去那就沒意義了。但我會透過插畫在自己心中整理想傳達的東西是什麼？從這一點去意識角色設計，雖然老實說我還是覺得很難傳達出去，聽你這樣一說，要說真的太好了，還不如說是稍微安心的感覺吧！

齋藤：另外我和くるみつ老師聊天後想到就是「啊～這個人不論好壞全都隱瞞不了啊」（笑）。感覺本人的個性和插畫一模一樣，天生的好品味和本人超級直接不會說謊的個性調和出不錯的感覺，就構成了這種圖案。

くるみつ：我沒想過自己的個性問題，覺得很新鮮，不會隱瞞事情的個性的確就是如此（笑）。

齋藤：要說你是「不會隱瞞」，不如說是「做不到」吧（笑）！在 YouTube[2] 開頭講出「ハロみつ！」[3] 的感覺，就完全讓人覺得「啊！你就是這樣的人吧」（笑）。

くるみつ：的確（笑），平常就打從心裡這樣做。目前為止我還沒聽人講過我這種個性會出現在圖案中，所以能聽到這個真是太好了。

＊2 くるみつ頻道。

＊3 くるみつ頻道的開頭招呼語。

容易理解＝開心

◎可以聊聊兩人對於角色設計的想法嗎？

齋藤：這和剛剛提到的也有重疊的部分，但我的第一個指標就是「容易理解」。以前我也曾使勁地創作獨特的圖案，但我發現「獨特的東西＝容易理解」。

くるみつ：嗯嗯。

齋藤：難以理解的東西大多是無法讓人享受的東西。人們乍看之下無法理解的話，就會覺得「自己不是受作者歡迎的客人」而悄悄封閉。正因為如此，相反地就會感受到「容易理解＝能產生共鳴＝開心」這種關聯性的經驗。所以我會盡量減少構成角色的要素，努力做出「容易理解的」設計。

くるみつ：因為容易理解就會讓人覺得開心對吧！我沒注意到那麼多，聽你這樣說感覺這真的很重要。

齋藤：以創作者（描繪者）的觀點來說，常常會意識到自己必須要創作出獨特的東西、原創的東西。不做出誰都沒看過的東西，就容易覺得這樣應該無法獲得反響，或是大家應該不願意認可自己吧！但又覺得接收者（觀看者）想要的是不是好像在哪看過的東西，因為「在哪看過的東西＝理解」，所以如果是角色設計，不承襲稍早前流行的東西，反而什麼也傳達不了。

くるみつ：太新的東西也是這樣對吧！

齋藤：是啊！舉例來說，設計三國志呂布這種角色時，要是設計出誰都沒見過的呂布，就覺得大家會說「咦？這才不是呂布！」但是巧妙地承襲稍早之前流行的呂布畫像，在當中加入一點好像很新鮮的東西，大家就會覺得「啊！呂布好像就應該是這樣吧，不過好新穎！」而接受。

くるみつ：啊！原來如此！或許確實就是如此。例如我畫的牛年新年插畫，為了讓觀看者輕鬆理解，我是列出大家應該都知道且具有共識的東西再去設計。聽到齋藤老師所說的，我就覺得我有做到了，不過在我心中也有很矛盾的地方，我覺得提到牛年插畫，很多人就會設計成巨乳比基尼小姐那種角色，所以我也會想要特地逆向進行，打算以「非巨乳比基尼」的方向設計出能呈現牛年感覺的插畫，從這種方針去切入。執行角色設計時，也常有「想要稍微偏離我平常看到的東西」的心情。

齋藤：偏離也是很重要的事情。不過偏離要是不了解原本的東西，應該就無法偏離吧？「一般是投這種球，對吧？但自己想從這裡稍微偏離」這種情況就有助於找到原創的切入點，所以我覺得很棒。

くるみつ：啊！太好了（笑）。就算偏離，但是要達到容易理解還是有一定要重視的事情，所以我就打算添加數不清的牛年要素。

齋藤：嗯嗯，你寫了很多「うし（丑）」（笑）。

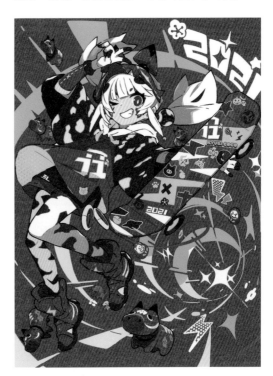

▲牛年的新年插畫

くるみつ：對我而言，用一句話概括角色設計的話，「擬人化」這種表現是最接近的。有些人會像換裝娃娃那樣，區分角色和衣服再設計，但我做出來的設計是將想表現的主題作為「一整個物件」應用在角色上。如同齋藤老師所說的，「容易理解」是非常重要的，因此決定想表現的主題時，首先就要對此列出深入思考後的要素。就像從中挑選幾個作為插畫容易顯眼的要素，一邊應用要素一邊塑造角色外型這樣。

齋藤：我非常理解。

くるみつ：實在想不出要素時就詢問朋友。「關於這個主題第一個想到的是什麼？」此時列舉出來的就是最接近大眾共識的東西，會盡量採用這種要素。

這不就是我的插畫嗎？

◎大家的談話中也有提到，我想兩位至今也因為種種事情煩惱並持續描繪插畫。對於現今插畫的想法或是呈現出來的圖案，有受到什麼影響嗎？

くるみつ：就我的情況來說，影響我畫出目前圖案的插畫非常明確，就是這個……

齋藤：這不就是我的插畫嗎（笑）？

くるみつ：我本來就很不擅長顏色的部分，完全不懂配色之類的東西，從現在的插畫可能無法想像，但我以前沒用過鮮豔的顏色。

▲くるみつ以前的插畫

齋藤：啊！是喔，原來是這樣。

くるみつ：心裡抱持著「如果用了鮮豔顏色，插畫就會崩壞」這種任性偏見，那時我恍惚地盯著Twitter，齋藤老師的插畫就砰地出現，我想齋藤老師大概也遇過「啊！就是這個！」的情況。

齋藤：我懂（笑）。

くるみつ：然後非常抱歉，但我當時下載了那個插畫，研究了所有地方使用的顏色，之後發現齋藤老師的插畫就是使用鮮豔的配色，然後就覺得「即使用這種顏色也能完成插畫！」，之後描繪出來的就是這個。

齋藤：啊！漸漸變成くるみつ老師的風格了！

くるみつ：從此開始我的插畫配色就越來越鮮豔。就像「這個配色如果OK的話，再更強烈一點也沒關係」這種感覺，越畫越鮮豔，就像現在這樣子。

▲遇到齋藤之後的插畫

齋藤：以我來說的話，我在快30歲之前一直都在畫怪物，完全沒在畫角色，有時候會想要更受歡迎。

くるみつ：非常坦率耶（笑）。

齋藤：我想過「為什麼我不受歡迎？」這個問題，結果發現這是因為我沒有描繪過角色。角色設計應該是遊戲系插畫家中的人氣工作，我一直覺得要是沒有想盡辦法描繪角色就不會受到大家的吹捧。那時幸運地因為怪物插畫得到遊戲公司的工作機會，我去那家公司交出描繪的怪物插畫時，從後面看到插畫家うし老師[4]描繪角色插畫的情況，就想說「欸？這不就是我的插畫嗎？」雖然這算是非常失禮的話（笑）。

くるみつ：（笑）。

齋藤：明明至今完全沒有畫過那種插畫，但這工作真的太理想了。因為公司問我「你有想做的遊戲專案嗎？」所以我毫不猶豫地回答了「有うし老師加入的專案」。公司就正式地做出決定，把我分配到當時うし老師所在的專案，從此就真的像是完全複製一樣，以那種幹勁吸收うし老師的插畫，接著又以自己的方式摸索、吸收其他要素，最後就變成現在這種感覺。

＊4　插畫家。2021年目前隸屬於遊戲公司。代表作是遊戲《と魔法と学園モノ。》（株式會社Acquire）的角色設計。

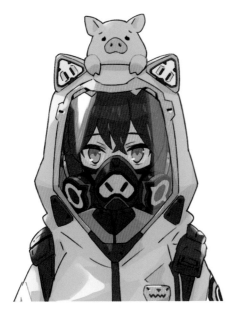
▲うしの插畫

くるみつ：我聽うし老師談過這件事，他說「齋藤老師在三個月內畫了大量插畫，還一直展示給我看。」

齋藤：其間雖然有其他工作，但我能拒絕的就拒絕，要說我是花了三個月從早到晚研究うし老師的插畫，不如說我還一邊回溯到作為基礎的素描，一邊為了培養從事角色設計所需的能力去練習。

くるみつ：重新再聽一次這個故事還是覺得很厲害，我跟うし老師聊天時有講到齋藤老師所做的事情是我們無法模仿的（笑）。

齋藤：嗯，我滿開心的（笑）。只是家人看到就覺得「到底怎麼回事？」因為我每天早上五點左右起床，到晚上 12 點左右都一直在練習＊5。

◎談話中出現的うし老師也跟くるみつ很熟嗎？

くるみつ：剛剛提到我拜託公司讓我和齋藤老師在同一個專案，最後這個願望沒有實現，但說到我分配到哪一個專案，那就是うし老師所在的專案。而且應屆畢業生有前輩陪同，會作為指導者教你如何畫插畫，而那個人就是うし老師。當時我問うし老師「你認識齋藤直葵老師嗎？」他說了「齋藤老師似乎是看了我的插畫才畫出那個圖案」這句話後我還很吃驚。

齋藤：（笑）。

くるみつ：就好像「出現了我的源流的源流！」（笑）。而且聽他說完我才知道うし老師親手創作了我從小就深受吸引的《剣と魔法と学園モノ。》這個遊戲插畫，強烈感受到從那時起就已經有適用於現在插畫中的部分了。

齋藤：這是很有趣的緣分沒錯吧！

くるみつ：就是這樣沒錯，我覺得這是很特別的緣分。如果指導者不是うし老師，或許我和齋藤老師也不會聊到這種地步，我也覺得我的圖案真的也有些微改變。

◎最後能對想學習插畫、將來想成為插畫家的讀者說句話嗎？

くるみつ：我真的希望大家遇到改變人生的一幅插畫。怎樣才是改變人生的一幅插畫？我覺得應該是當有人問我「你想畫那幅插畫嗎？」時，會不會讓我馬上點頭。回神過後已經握著筆、臨摹那幅插畫、研究顏色，或是將構圖作為參考。在用頭腦思考前，已率先動手繪畫。就是像這樣如此令人深受感動的一幅插畫，我希望大家能遇到這種插畫家。

齋藤：我覺得購買這種插畫技巧書的人是非常有上進心的人喔！是對插畫很認真的人。我想特別對這種人說的就是「好好享受插畫吧！」或許會有因為上進心而否定開心感受的瞬間，試著回到初衷回想「插畫的哪部分會讓自己覺得有趣？」或是「樂趣會從哪個部分出現？」這些問題，希望大家再次發現樂趣的源流。

◎感謝兩位今天在百忙之中抽空進行對談。

＊5　關於這個三個月學習法，齋藤直葵老師也在自己的 YouTube 頻道以「完整版插畫最快進步法」為題介紹過。

索引

SPECIAL THANKS

you（J-NERATION）
https://you-j-neration.myportfolio.com/

p.24 p.42

p.59 p.69 p.95

p.112 p.126 p.127

p.33

たんぼのたなか。
https://www.youtube.com/channel/UCeUqtrwknrMW6oe6TxiWOhA

コミックマーケット準備
https://www.comiket.co.jp/

p.101

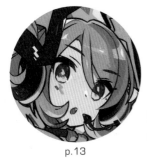

p.13

techicobal*（GENEX SOUNDS）
https://genex-sounds.com/

作者介紹

くるみつ（KURUMITSU）

曾在遊戲公司負責插畫製作業務，現在是自由插畫家。活動範圍廣泛，包括社群遊戲的角色設計與卡牌插畫、CD 封面到商品插畫等。親手創作了許多流行且開朗的角色插畫。

Web
https://potofu.me/kurumitsu

Twitter
https://twitter.com/krkrkr32

pixiv
https://www.pixiv.net/users/1203589

YouTube
https://www.youtube.com/channel/UCXQZeF0qr60N0I13SwQHiEg

工作人員

封面、本文插畫	菅原 HIROTO　HITOMASUMODORU
DTP	廣田正康
編輯助理	新井智尋（Remi-Q）
編輯、設計	秋田綾（Remi-Q）
編輯	難波智裕（Remi-Q）
企劃	谷村康弘（HOBBY JAPAN）

利用繽紛流行色彩吸引目光的插畫技巧

「角色」的設計與畫法

作　　者	くるみつ
翻　　譯	邱顯惠
發　　行	陳偉祥
出　　版	北星圖書事業股份有限公司
地　　址	234 新北市永和區中正路 458 號 B1
電　　話	886-2-29229000
傳　　真	886-2-29229041
網　　址	www.nsbooks.com.tw
E-MAIL	nsbook@nsbooks.com.tw
劃撥帳戶	北星文化事業有限公司
劃撥帳號	50042987
出 版 日	2023 年 02 月
I S B N	978-626-7062-29-6
定　　價	450 元

如有缺頁或裝訂錯誤，請寄回更換。

「キャラクター」のデザイン＆描き方 カラフルポップで魅せるイラスト技巧
© KURUMITSU / HOBBY JAPAN

國家圖書館出版品預行編目（CIP）資料

利用繽紛流行色彩吸引目光的插畫技巧：「角色」的設計與畫法 = Character design and how to draw / くるみつ作；邱顯惠翻譯. -- 新北市：北星圖書，2023.02
160 面；19.0×25.7 公分
ISBN 978-626-7062-29-6（平裝）

1.CST: 插畫 2.CST: 繪畫技法

947.45 111008744

官方網站　　　臉書粉絲專頁　　　LINE 官方帳號